나는 이미 20년 전 현장에서 은퇴했지만
프랭크 바그너가 제기한 디자인계 현안을 보고
가만히 앉아 있을 수 없었다.
그의 탁월한 사유가 책으로 엮인 것을
매우 기쁘게 생각한다.

디터 람스 Dieter Rams

일러두기

1 외래어는 국립국어원의 표기법을 따르되 원서 기준으로 병기했다.

2 책은 『 』로, 신문과 잡지는《 》로, 전시와 강연은〈 〉로 묶었다.

3 원서와 달리 본문에 옮긴이 주를 추가했다.

디자인의 가치
THE VALUE OF DESIGN

2018년 1월 8일 초판 발행 • 2024년 6월 25일 5쇄 발행 • **지은이** 프랭크 바그너 • **옮긴이** 강영옥
펴낸이 안미르, 안마노, 오진경 • **기획·진행** 문지숙 • **편집** 오혜진 • **디자인** 남수빈 • **영업** 이선화
커뮤니케이션 김세영 • **제작** 세걸음 • **글꼴** Noto sans&serif CJK

안그라픽스

주소 10881 경기도 파주시 회동길 125-15 • **전화** 031.955.7755 • **팩스** 031.955.7744
이메일 agbook@ag.co.kr • **웹사이트** www.agbook.co.kr • **등록번호** 제2-236(1975.7.7)

디자인의 가치

THE
VALUE OF DESIGN

프랭크 바그너 지음 **강영옥** 옮김

안그라픽스

이상에 대한 동경

코덱스 디자인

시작하며

주변을 둘러보라. 자연 속에 있는 경우를 제외하면 철저히 조형된 세계라는 사실을 깨달을 것이다. 모든 사물은 그 형태를 부여한 '결정'에 따라 생성되었다. 의도적이든 의도적이지 않든 말이다.

잡지, 에스프레소 잔, 테이블, 스마트폰이 지금의 디자인을 갖게 된 이유를 파고들면 핵심은 항상 일치한다. 사용자의 감정적 혹은 기능적 필요에 기인한다는 점이다. 우리는 사물의 실질적인 용도를 의식하지만, 무의식적으로 외형과 미학의 영향을 받기도 한다. 감각과 기분, 생각, 행동도 마찬가지다. 디자인은 삶 전체에 영향을 끼친다. 우리는 세계화에 따른 사회 변화에 이러한 상관관계와 디자인이 편재遍在한다는 사실을 알아야 한다.

세상은 낡은 모습을 탈피하고 있다. 디자이너가 조형하는 현대 사회는 과거를 계승하지 않는다. 유행이 지난 이미지도 더는 반영하지 않는다. 이러한 변화는 새

로운 관점과 선택, 변수를 통해 일어난다. 사회의 일원인 디자이너는 그 과정에서 발생하는 수많은 질문에 답을 제시해야 한다. 하지만 어느 방향으로 답을 찾아야 할지 알지 못한다.

눈앞에서 벌어지는 변화를 실시간으로 읽고 인식할 수 있는 시대다. 사람들은 디지털의 명확성과 동시성에 매료된 한편, 고유한 행위의 결과가 전 세계에 미치는 영향력을 바로 알 수 있기에 당황하고 있다.

세계화와 디지털화는 메타적 관점을 요구한다. 모든 행위가 연관성을 갖기 때문이다. 이러한 연관성은 유럽과 아시아뿐 아니라 미국 시장에서도 성공할 수 있는 자동차를 디자인할 때만 해당하는 것이 아니다. 펄프로 종이를 만드는 작업이 출판의 전부가 아닌 것과 같은 맥락이다. 전 세계 이산화탄소 배출량을 억제하기 위해 남아메리카의 국제산림관리협의회FSC, Forest Stewardship Council 인증 원료를 수입해 탄소 중립적으

로 생산하는 것도 그 일부다. 하나의 일은 다른 것에 분명한 영향을 준다. 이제 사람들은 자신의 입장만 생각할 수 없다. 변화에서 어떤 결론을 도출할 것인지 예측해야 한다.

세계화는 활동 영역을 확장하는 동시에 일종의 책임 의식을 요구한다. 이러한 현실과 자원의 유한성을 인식한다면 더는 책임을 저버릴 수 없다. 이전과 비교할 때 현세대 디자이너의 행동 기준은 완전히 달라졌다.

디자이너는 미래를 예측한다. 하지만 변화의 프로세스를 파악하는 수준에 머무를 게 아니라 그 누구보다 먼저 변화를 감지해 영역을 넓혀야 한다. 여기서 디자이너의 역할을 바라보는 관점에 근본적인 변화가 생긴다. 디자이너는 어떠한 역할을 하며, 또 하길 바라는가? 디자이너는 조형작가이자 예술가, 공예가, 편집자, 프로그래머, 인쇄업자, 엔지니어, 윤리학자, 프로그램 전문가, 교육학자인가, 아니면 이 모든 역할을 감당해야

하는 사람인가? 디자인의 민주화가 이루어지고 누구나 디자인을 할 수 있는 시대에 과연 디자인이 미래지향적이라고 할 수 있을까? 디자인은 외면당할 것인가, 아니면 그 위상이 높아질 것인가? 미래를 대비하려면 어떤 전문 지식으로 무장해야 하는가? 그리고 어디에서 인정받을 것인가? 이때 행동의 틀은 누가 결정할 것인가? 어떠한 관점에서 방향성을 찾아야 하는가? 디자인 이론은 우리를 어디로 이끌어 왔는가? 점점 더 많은 상품이 애플리케이션으로 대체된다면, 디자인은 쓸모없는 존재로 전락할 것인가? 문명화된 세계를 조형하는 디자인의 역할을 사회는 언제쯤 깨달을까? 디자이너가 활동하기 위한 사회적 기반이 마련되어 있는가? 디자이너는 미래를 위해 무엇을 준비하고 있는가?

나는 이러한 논의에 활시위를 당기려고 한다. 이 책은 디자인의 양상을 광범위하게 다룬다. 우리는 디자인의 역사에서부터 탄생과 기능, 영향과 상관관계, 미학과 윤리 그리고 디자이너의 창의적 인지 능력에 이르기까

지 전반적인 디자인 개념을 살펴보려고 한다.

이 책은 급변하는 사회에서 디자인의 역할이 얼마나 중요하며, 그것을 어떻게 감당하는지 보여줄 것이다. 그리고 디자이너가 자신의 자리를 찾고, 결정하며 살아가도록 방향을 제시할 것이다.

모든 것의 시작

혹은 진화의 관점에서 본 디자인

디자인과
관계

디자인은 시류 현상이다

진화의 관점에서 디자인은 시류 현상이다. 지금까지 디자인 작업은 흐름에 따라 발전하는 프로세스의 짧은 단계로 간주되었다. 이 프로세스에서 우리는 생활하는 세계와 사용하는 사물의 기능적 유용성을 따져본 뒤, 미학적 유용성과 경제적 유용성을 구성하고, 여기에 우리의 필요를 맞췄다. 디자인할 때 기능, 형태 구성, 미학, 자원, 이 네 가지 요소 중 무엇이 먼저인가? 디자인은 수천 년 동안 끊임없이 변화해온 문화인류학적 프로세스를 우선순위에 둔다. 디지털 시대에 디자이너는 어떤 역할을 하고, 디자인은 어떤 잠재력을 지니는가? 그 답을 찾으려면 디자인을 메타적 차원에서 고찰할 필요가 있다. 본론으로 들어가기 전에 다음 질문을 생각해보자. 정치, 법률, 종교, 의학 외에 디자인만큼 일상에 근본적인 도움을 주는 것이 있을까? 자칫하면 상당히 불손하게 느껴질 수 있는 질문이다. 그럼에도 이 질문을 진지하게 고민해보면 앞으로 디자인을 어떻게 접근하고 이해해야 할지 가닥이 잡힐 것이다. 디자인과 디자이너의 의식은 전환되고, 핵심 가치 또한 변하고 있다. 지금 우리도 이 과정을 겪고 있지 않은가.

이 논의를 하려면 디자인을 실용적인 차원에서 '형태 부여'의 수단으로 여기던 시절로 돌아가야 한다. 디자인 진화의 역사를 살펴보면 기능의 필요성과 유용성이 형태를 결정했다. 만약 개인의 필요가 창의성과 공예적인 능력, 학식, 물려받은 지식에서 비롯된 것이라면 개인이 감당해야 할 과제는 한층 더 복잡해질 것이다. 이런 논리로 디자인의 책임 의식을 확대할 수 있다. 다시 말해 디자인에서 말하는 '진화'는 이데올로기나 특정한 이론을 따르지 않는 발전 과정이다. 진화란 사회화 과정을 통해 나타나는 현상이며, 고찰하고 배우는 능력이다. 그리고 자신의 것으로 만들어 한 단계 발전시키고 차별화하려는 의지다.

디자인이 발전하기 위해서는 디자인 자체가 유용성을 지녀야 하는 것은 물론, 수요와 소비를 자극하는 사회적 움직임이 있어야 한다. 발전은 폭넓게 이루어지지만 장기적인 맥락과는 상관없다. 그다음에 변화가 일어난다. 여기서의 변화는 부수적으로 발생하는 현상이므로 원론적으로 따질 문제가 아니다. 또한 방향을

제시하거나 이데올로기적으로 도구화되지 않으며, 대립적인 입장을 드러내지도 않는다. 우리가 논의할 대상은 상품, 인쇄물, 서비스처럼 결과적인 맥락에서의 유용성과 형태이지 변화 그 자체가 아니다.

대표적인 예로 디지털이 우리 삶에 근본적인 변화를 가져왔다. 디지털화는 19세기 산업혁명처럼 시대를 구분 짓는 대사건이다. 글로벌 문명 공동체는 대변혁 앞에 섰다. 장기적인 디지털 혁명에 진입했으며 그 끝을 예측할 수 없다. 개인은 물론이고 사회도 디지털의 개별적인 특징을 이해하고 적응하려 안간힘을 쓰고 있다.

이 혁명의 원동력은 정보통신기술이지만, 발전 단계에서 세부적으로 영향을 준 것은 디자인이다. 이러한 변화의 양상이 디자인을 통해 결정되는 것은 어쩌면 당연한 일이다. 우리는 스마트폰 소프트웨어를 업데이트할 때마다 디자인이 제품 이미지에 얼마나 많은 영향을 끼치는지 느낄 수 있다. 스마트폰 기기에 외적인 변화가 없어도 사용자 인터페이스에 변화를 주면 새로운 제품으로 탄생하는 식이다. 새로운 제품이 등

장하면 지금까지 익숙하게 사용해왔던 스마트폰은 구형이 되고 만다. 사람들은 자신의 의지와는 상관없이 변화에 노출되고 그에 따른 변화를 불편하게 느낀다. 하지만 결국 의존하게 된다.

디자이너는 원저자가 아니다. 커뮤니케이션이나 제품, 서비스의 형태를 구성하며 변화를 해석해주는 사람이다. 오스트리아 출신의 미국 경제학자 조지프 슘페터 Joseph A. Schumpeter는 새로운 제품과 시장을 끊임없이 발명하는 프로세스를 '창조적 파괴Kreative Zerstörung'라고 했다. 디자이너는 지금이 창조적 파괴의 순간이라는 사실을 빠르게 인식해야 한다. 1980년대에는 디자인을 트렌드trend라는 개념으로 이해했기 때문에 피상적인 미학 프로세스와 동일시했다. 이러한 추세는 오늘날과 별반 다르지 않다. 우리는 매일 디자인을 접하지만 디자인을 이해하는 수준은 과거에 머물러 있다.

형태는 기능을 따른다. 따라서 제조 방식과 형태를 발견하는 일에는 연관성이 있다. 주먹도끼처럼 특

정한 양식으로만 만들 수 있는 경우가 그렇다. 기존의 인쇄 출판물과 생산 방식의 관계가 디지털 출판물에서는 프로그램 언어와 미디어의 관계로 나타난다. 자동차를 생산할 때도 마찬가지다. 생산 조건과 장비, 기술적 파라미터parameter가 생산 가능성과 더불어 형태를 결정하는 중요한 요인이다. 디지털 인터페이스가 있는 제품은 그것을 통해 형태가 결정된다. 형태는 사용자 인터페이스의 일부로 변하고 특정한 관점에서 가상화Virtualisierung된다. 사용자의 요구에 맞춰 우선적인 목표를 설정하고 차원을 확대하는 것이다. 하지만 디지털 개별화 기술이 실현되어야 성공할 가능성이 높다.

이제 디자인은 단순히 형태를 부여하는 작업이 아니다. 그럼에도 '형태'는 여전히 유효한 과제다. 디자인이라는 개념은 산업혁명 초기에 등장했지만 인류 역사가 시작된 이래 기능과 형태의 필요성을 반영해왔다. 형태를 부여하는 일은 실생활을 개척하고 구성하기 위한 인간의 가능성을 의미했다. 세계가 산업혁명 이후 비약적으로 발전한 이유도 이와 관련이 있다.

산업혁명 시기에 나타난 중요한 변화를 연대순으로 살펴본 뒤, 이러한 변화가 디자인 발전에 어떤 영향을 끼쳤는지 알아보자. 산업혁명이 시작되면서 대량 생산 시대가 열렸고, 이에 따른 유통 구조의 변화도 광범위한 영역으로 확산되었다. 먼저 제조업자와 소비자의 관계가 해체되기 시작했다. 기존에는 제조업자가 소비자에게 품질에 대한 확신을 주었다. 주로 인간적인 신뢰와 친분이 바탕이 되었다.

그런데 공장에서 제품을 대량 생산하고 자유 시장이 형성되면서 브랜드brand라는 개념이 등장했다. 제조업자와 소비자 사이에는 사적인 관계가 사라졌다. 제조업자는 소비자에게 제품 성능에 대한 믿음을 심어 줄 새로운 방법을 찾아야 했다. 서로 경쟁하는 제조업자들은 품질과 성능이 같지만 미묘한 차이가 있는 제품을 생산했다. 소비자의 시선을 사로잡기 위해 제품의 용도를 과대 포장한 홍보 문구와 제품 인지도를 높일 수 있는 외형도 만들기 시작했다. 품질보다 시각성이 제품의 가치를 결정하게 된 것이다. 다시 말해 시각

성은 타사와의 경쟁에서 우위를 차지할 수 있는 기준이 되었다. 자사의 인지도를 높이고 제품에 대한 정체성을 심어주기 위해 시각적 요소를 차별화했다. 물론 이러한 특징은 제품의 성능 보장에도 영향을 끼쳤다. 소비자에게 품질과 성능을 인정받은 제품에 한해서 대량 생산 체제 이전의 신뢰 관계가 형성되었다.

이 단계에서 브랜드 홍보, 충족, 연계라는 새로운 메커니즘이 등장했다. 엄밀히 따지면 모든 디자이너가 브랜드 디자이너를 의미하지 않지만, 대부분 이러한 체제를 구축하는 것을 목표로 일한다. 현장에서 브랜딩이라고 부르는 개념이다. 소비자는 브랜드에 대한 이미지가 각인된 상태에서 제품의 성능을 판단한다. 가령 에너지 음료 제조업체가 위험을 마다하지 않고 자신의 한계를 극복하는 것을 콘셉트로 광고를 제작했다고 하자. 광고를 접한 소비자는 이 음료를 마시면 에너지가 불끈 솟아올라 무엇이든 도전할 수 있을 것 같은 착각에 빠진다. 브랜드는 품질 검증, 체험, 열망 등 제품과 연계된 감정을 결정한다. 제품 자체의 객

관적인 성능보다 소비자의 열망을 충족시켜줄 수 있는 브랜드 이미지가 더 중요해진 것이다. 디자인이 창조한 시각성이 가치, 촉감, 감정을 통해 제품 정보를 간접적으로 전달한다면, 커뮤니케이션은 제품 정보를 직접적으로 전달한다. 이 두 가지 수단이 제조업자와 소비자 사이의 신뢰를 구축하는 데 중요한 역할을 한다.

대량 생산 체제가 발달하면서 프로토타입prototype, 즉 시제품의 기능을 비롯해 생산 가능성과 물질성을 설명하는 프로세스 개발이 필요해졌다. 산업혁명 태동기에는 대개 예술가들이 이 작업을 맡았다. 그들은 공간적으로 사고할 수 있는 추상화 능력이 있었고, 대중의 취향에 부합하는 제품 형태를 만들어 공감을 얻었다. 산업화 초기 영국에서는 이 신종 직업을 견본 제작자modeller라고 불렀다. 19세기 중반 런던에서 디자인design이라는 개념을 제목으로 단 최초의 잡지 《저널 오브 디자인 앤드 매뉴팩처Journal of Design and Manufactures》가 발행되었다. 잡지 발행인이자 영국 산

업미술운동을 주도한 헨리 콜Henry Cole은 '현대 디자이너들의 미적 감각 혼란Geschmacksverirrungen moderner Designer'에 반대하는 입장을 취했다. 산업혁명으로 제품 생산량은 기하급수적으로 증가했으나 고유한 양식을 창조하는 데는 실패했다. 당시 디자이너들은 독자성과 방향성을 잃은 채 형태를 찾는다는 명목으로 고대부터 이상으로 삼았던 디자인 모델을 무분별하게 표절했다. 도시와 집, 거실은 연극 무대로 전락했다. 그러던 중 콜이 여러 국가의 제품을 선보이는 국제 행사를 실현했다. 1851년 런던 하이드 파크Hyde Park에서 '만국박람회The Great Exhibition'를 개최한 것이다. 이에 빅토리아앤드앨버트미술관Victoria and Albert Museum은 미래의 공예 박물관과 디자인 박물관의 원형으로 발전했다.

영국은 경제 침체기를 겪으면서 새로운 경제 체제인 자본주의에 대한 믿음이 흔들렸다. 만국박람회도 디자인 개혁을 실험한다는 취지의 행사였으나 뚜렷한 성과를 거두지 못했다. 독일 이민자 출신의 건축가

고트프리트 젬퍼Gottfried Semper를 비롯한 많은 예술인이 전시 테마에 문제가 있다고 지적했다. 젬퍼는 디자인을 새로운 관점에서 구성해 '실용적인 미학Praktische Ästhetik'이라는 개념으로 압축했다. 또한 기계화를 인정하고 '순수한 형태Reinen Formen'를 기반으로 하는 '새로운 예술Neue Kunst'을 선언했다. 반세기 이상 지속되었던 이 프로그램이 현대 산업 디자인의 시초였다.

한편 19세기 후반, 영국의 화가이자 건축가 윌리엄 모리스William Morris를 중심으로 예술인 단체가 결성되었다. 예술이 몰락한 원인이 자본주의에 있다고 보았던 이들은 산업혁명 이전의 생활과 작업 방식으로 돌아갈 것을 주장했다. 이들은 중세 시대를 이상으로 삼았고 길드guild와 예술인 집단을 조직했다. 이러한 활동이 낭만주의 성향을 부흥시켜 미술공예운동Arts and Crafts Movement으로 발전했다. 모리스는 《더 스튜디오The Studio》라는 잡지와 소외 비판Entfremdungskritik을 통해 반자본주의적 이상을 전 세계에 전파하고자 했다. 미술공예운동 지지자들은 진리를 추구하며, 이

운동이야말로 영국의 수공예 전통과 맥을 같이하는 환경 운동의 근간이라고 주장했다. 현재 디지털화와 가상화에 반대하는 움직임도 실존하는 것에 대한 동경에서 비롯되었다. 이 정신은 독일 장인들이 모여 만든 브랜드 마누팍툼Manufaktum과 같은 콘셉트나 전 세계에서 선풍적인 인기를 얻고 있는 슬로푸드slow food 캠페인 등의 행사로 이어졌다.

당시 유럽에서는 완전히 새로운 스타일을 고안하는 이들이 등장했다. 독일의 건축가 페터 베렌스Peter Behrens, 오스트리아의 건축가 요제프 호프만Josef Hoffmann, 영국의 건축가 찰스 레니 매킨토시Charles Rennie Mackintosh, 벨기에의 건축가 앙리 반 데 벨데Henry van de Velde 등 다재다능한 예술계 거장들이었다. 이들에게서 종합예술Gesamtkunstwerke이 탄생했다.

독일은 '생활개혁Lebensreform'을 시작하며 전통문화에서 벗어났다. 표현 무용Ausdruckstanz, 산과 들을 돌아다니며 심신을 수련하는 청년 운동 반더포겔

Wandervogel, 바이오 식품, 인체를 문명에서 해방하고자
한 나체주의Freikörperkultur와 함께 디자인 영역에서도
전형적인 근대 예술 운동이 일어났다. 1900년에는 영
국의 사례에서 영감을 얻은 다양한 형태의 예술인 공
방künstlerische Werkstätten이 결성되었다. 이들은 대상을
단순하게 규정함으로써 개혁을 시도했다.

한편 드레스덴Dresden에서는 뒤늦게 출범한 독일
공방Deutsche Werkstätten이 근대 예술 운동을 주도했다.
당시 선봉에 나선 인물은 조형작가 리하르트 리머슈미
트Richard Riemerschmid였다. 그가 제작한 단순한 형태
의 '기계가구Maschinenmöbel'가 예술가와 공장제 생산
방식의 요구를 통합했다. 독일에서 시작된 '새로운 주거
Neues Wohnen' 형태는 여러 국가의 관심과 인정을 받았다.
공방 운동을 필두로 독일에 예술인 단체 설립 붐이
일었다. 리머슈미트 교수가 지도하는 쾰른 직업학교
Kölner Werkschule 외에도 독일 공작연맹Deutsche Werkbund
이 중심이었다. 연맹은 훌륭한 조형예술 기관으로서
세계적으로 실력을 인정받았다. 연맹 창립 멤버이자

멘토인 페터 베렌스는 가전업체 AEG의 예술 자문 위원으로 제품과 외형을 새롭게 구성했고, 세계 최초로 현대적인 CI를 제작했다.

　1919년 창설된 디자인학교 바우하우스Bauhaus에서도 미술공예운동 정신을 엿볼 수 있다. 바우하우스는 전 직원이 예술계 종사자로 국제적인 명성을 얻었다. 특히 초대 교장 발터 그로피우스Walter Gropius는 프로젝트에 필요한 탁월한 인재를 알아보는 안목이 있었다. 그가 발굴한 인물로는 헝가리 건축가이자 가구 디자이너인 마르셀 브로이어Marcel Breuer와 멀티미디어 예술가 라슬로 모호이너지Laszlo Moholy-Nagy, 러시아 출신 화가 바실리 칸딘스키Wassily Kandinsky, 오스트리아의 디자이너 헤르베르트 바이어Herbert Bayer 등이 있다.

　한편 네덜란드에서는 구성주의 예술인 단체 더 스테일De Stijl이 출범했다. 이곳을 대표하는 예술가 테오 판 두스뷔르흐Theo van Doesburg의 독일 바이마르 초청 강연 〈극단적인 조형Radikale Gestaltung〉을 계기로 바우하우스는 전환점을 맞이했다. '산업적 형태 부여

Industrielle Formgebung'를 논하기 시작한 것이다. 형태 마이스터Formmeister의 산실이었던 바우하우스는 일종의 조형 실험실이자 최초의 '현대 디자인' 학교였다.

1930년대 독일에서는 반표현주의적 전위예술 운동, 신즉물주의Neue Sachlichkeit*가 유행했다. 신즉물주의는 예술 사조로는 고전적 근대Klassische Moderne에 속하며, 노이에 프랑크푸르트Neue Frankfurt나 슈투트가르트Stuttgart의 바이센호프 주택단지Weißenhofsiedlung 프로젝트를 계기로 급속히 확산되었다. 1925년 파리에서 개최된 〈현대 장식 미술·산업 미술 국제전Internationale Kunstgewerbeausstellung〉은 독자적인 아르 데코 Art Deco 스타일을 선보이며 이에 맞섰다. 1933년 나치

* 1920년대 후반 독일에서 일어난 반표현주의 예술 운동. 주관적이고 환상적인 경향을 배제하고, 사물에 대한 냉정한 관찰과 정확한 묘사를 강조했다. 시인이자 소설가인 에리히 케스트너 Erich Kästner와 화가 조지 그로스George Grosz가 대표적이다.

정권 출범은 재앙의 시작이었다. 나치는 바우하우스를 폐쇄하고 전위주의자와 유대인의 직업 활동을 금지했다. 바우하우스의 자유롭고 실험적인 사상과 나치 독재 정권의 이데올로기 사이에 충돌이 일어난 것이다.

독일의 고전적 근대는 계획적이고 사회정치적인 성향을 지녔다. 반면 미국에서는 상업성 짙은 디자인이 발전하며 현재에 이르렀다. 20세기 초반 자본주의와 산업 디자인이 정착되면서 최초의 소비 사회가 탄생했다. 유통과 슈퍼마켓 등 새로운 판매 방식이 등장하고 혁신적인 제품이 대량으로 쏟아졌다. 1920년대 중반 과잉 생산의 징후가 나타났다. 기업들은 제품 조형과 이를 이용한 차별화 전략에 초점을 맞추기 시작했다. 이 대열의 선두주자는 자동차 업체였다. 1927년 제너럴 모터스General Motors는 예술과 색채Art and Color 전문 부서를 설치했다. 목표는 정기적으로 세련된 모델을 출시해 매출을 증대시키는 것이었다. 당시 산업 디자인에서 인기를 끌었던 스타일이 헨리 드레이퍼스Henry

Dreyfuss와 노먼 벨 게디스Norman Bel Geddes, 레이먼드 로위Raymond Loewy, 월터 티그Walter Teague, 러셀 라이트Russel Wright의 '유선형'이었다. 특히 로위가 백화점 체인 시어스로벅앤드컴퍼니Sears, Roebuck and Company 의 의뢰로 디자인한 유선형 냉장고는 기존 디자인보다 매출이 두 배로 껑충 뛰어올랐다. 덕분에 그가 디자인한 콜드스폿Coldspot 냉장고는 서양식 라이프스타일의 아이콘으로 자리매김했다. 그 뒤로 상업성을 추구하는 실용주의와 화려한 장식 요소를 동시에 표현한 제품들이 봇물 터지듯 쏟아졌다. 이른바 미국 스타일의 산업 디자인은 승승장구했다.

　뉴욕 현대미술관MOMA, The Museum of Modern Art은 국제적 스타일을 표방하며 1930년대 초반 이후 독일의 고전적 근대의 강력한 지지자 역할을 했다. 국제적 스타일은 1930년대 말 나치의 탄압을 피해 바우하우스의 우수한 인재들이 미국으로 대거 망명하면서 활기를 띠었다. 이들은 미국에서 교수로 활동하며 형태론Formenlehre을 전파시켰고, 미국 산업 디자인계를 지배

하던 기존 양식의 대항마로 등극했다.

제2차 세계대전이 끝난 20세기 중반부터 유럽에서 디자인이 부활했다. 스웨덴 왕 구스타프 아돌프 6세Gustaf VI Adolf의 아들 시그발드 베르나도테Sigvard Bernadotte가 북아메리카의 엘리트 디자이너들로부터 영감을 받아 1950년 코펜하겐에 산업 디자인 회사를 설립했다. 1957년에는 프랑스 출신 디자이너 로위가 파리에서 '산업 디자인 회사CEI, Compagnie de l'Esthetique Industrielle'라는 스튜디오를 운영했다.

한편 독일에서는 제2차 세계대전 전승국들의 지지를 받아 미적 감각을 형성하는 기관으로 박물관을 활용하자는 아이디어가 채택되었다. 나치의 독재로 변질된 독일의 문화를 되살리기 위한 방안이었다. 이러한 분위기를 타고 미국 고등판무관의 재정 지원을 받아 설립된 곳이 독일 최고의 디자인학교 울름조형대학 Hochschule für Gestaltung Ulm이다. 1949년 막스 빌Max Bill은 초대 총장으로 취임하자마자 〈좋은 형태Die gute

Form〉란 제목의 전시를 열었다. 바우하우스 정신을 그대로 이어받은 울름조형대학은 많은 지성인의 지지를 받았다. 독일 공방 등 과거 사례에서 볼 수 있듯이 이곳에서도 조형된 세계가 교과 과정의 필수적인 요소가 되어야 한다는 사고에 의심을 품었다. 대학이 설립된 뒤 디자인을 사회정치적 측면에서 바라보는 관점이 다시 싹트기 시작했다. 울름조형대학은 순수주의Purismus를 추구하며, 가전제품 브랜드 브라운Braun과 산학협동 협약을 체결해 '울름 원칙'을 실천했다. 이러한 노력의 결실로 1950년대에는 새로운 콘셉트의 제품이 탄생했다. 그래픽 디자이너 오틀 아이허Otl Aicher와 제품 디자이너 한스 구겔로트Hans Gugelot에서 시작된 계보는 디터 람스Dieter Rams로 이어지며 디자인 역사에 한 획을 그었다.

20세기 중반 북유럽에서 새로운 바람이 일었다. 미국도 〈스칸디나비아 디자인Design in Scandinavia〉 전시를 해마다 연장 개최했다. 성공의 주역이었던 아르네 야

콥센Arne Jacobsen과 브루노 맛손Bruno Mathsson은 처음부터 디자이너로 소개되지 않았다. 사람들 사이에서 이들은 건축가, 예술가, 공예가로 통했다. 원래 '스칸디나비아 디자인'은 마케팅을 목적으로 만든 신조어였는데, 덕분에 이들이 디자이너라는 타이틀을 얻었다. 대부분 서양 국가에서 미국을 모범으로 삼아 디자인 협회Design Council를 설치했다. 특히 미국 시장에 판로를 개척해 무역 수지를 개선할 방안을 찾은 국가들은 디자인 아이디어 개발에 주력하고 스칸디나비아 디자인이라는 표현을 적극 활용했다. 이는 덴마크에서는 덴마크 스타일Danish Design, 이탈리아에서는 벨 디자인 Bel Design이라는 표현으로 사용되었다. 디자인의 세계화는 상업화와 연관이 있었다. 아이러니하게도 이 개념은 일종의 마케팅 수단으로 사용되다가 정착했다.

한편 1980년대 이탈리아 밀라노에서는 멤피스 그룹 Memphis Group이 결성되며 디자인이 비약적으로 발전했다. 전통에서 탈피한 멤피스 그룹은 디자이너 에토

레 소트사스Ettore Sottsass와 함께 기이하고 극단적인 표현의 선두에 올랐다. 이데올로기화된 기능주의에 반대 입장을 취했는데, 실험 정신과 형태에 대한 관심이 그룹의 성장 동력이었다. 이들은 격렬한 비순응주의 Nonkonformismus를 주장하며 시대의 핵심을 찔렀다. 덕분에 이탈리아는 1980년대 디자인 강국으로 우뚝 섰다. 그리고 팝 문화의 등장과 더불어 '라이프스타일 소비'라는 새로운 개념이 발전하는 데 초석을 마련했다. 디자인 브랜드는 신분의 상징으로, 디자이너는 대중적인 스타이자 꿈의 직업으로 급부상했다. 1980년대는 디자인 전성시대였으며 디자인이 경제적 요인에 반영되기 시작했다. 당시 영국은 불황을 겪으며 국민 총생산의 원동력으로서 창조 산업이 지닌 가치를 발견했다. 바로 이 시기에 대형 에이전시부터 네빌 브로디 Neville Brody나 재스퍼 모리슨Jasper Morrison처럼 개인으로 활동하는 디자이너까지, 모든 세대를 아우르는 크리에이터 세대가 탄생했다. 이들은 대부분 고독한 투쟁자였다. 작가 디자이너Autorendesigner로 불리는 이

들은 제작자로서의 역할을 하며 문명의 소도구를 과감하게 재활용하고, 제품을 혁신의 원동력으로 삼는 산업에 반대 입장을 취했다. 런던은 유럽에서 밀라노 다음의 디자인 거점 도시로 거듭났다.

독일은 1980년대에 광고대행사 설립 붐이 일었다. 그레이Grey, 사치앤드사치Saatchi & Saatchi, 마이클콘래드앤드레오버넷Michael Conrad & Leo Burnett 등은 미국 네트워크의 지사로 상업화된 광고를 통해 독일에서 시장 확장을 꾀했다. 또한 슈프링어운트야코비Springer & Jacoby, 융폰마트Jung von Matt, 숄츠운트프렌즈Scholz & Friends처럼 영감이 충만하고 사주가 직접 경영하는 일부 대형 에이전시와, 레오나르트운트케른Leonhardt & Kern이나 RG비스마이어RG Wiesmeier와 같은 소규모 에이전시가 적극적인 활동을 펼쳤다.

　　울름조형대학의 영향을 받은 독일 그래픽 디자이너 세대는 엘리트적 성향이 강했으며, 시장을 장악하고 있는 광고 문화에 반대 입장을 취했다. 바우하우스,

공방 운동, 울름조형대학의 전통을 계승한 이들이 무제한으로 상업화된 디자인 작업에 순응하기란 쉽지 않았다. 독일 그래픽 디자이너들은 광고업계를 비판했으나 이는 받아들여지지 않았다. 온갖 미사여구를 장황하게 늘어놓으며 거들먹거리거나 말을 아끼고 뭔가에 위협을 받은 듯한 태도는, 인생을 즐기는 예술가들의 전형적인 이미지였다. 이들은 외형적인 작업을 선호했고 간혹 텍스트에 의미를 부여하기도 했다. 아직까지도 디자이너는 자기애에 빠진 사람들이라는 선입견이 존재하는데, 당시 그래픽 디자이너 세대가 형성해 놓은 이미지 탓이다. 이 세대는 울름조형대학의 전통과 이상을 연계했고, 독자적이고 지속적인 운동을 하지 않았다. 아이디어는 광고업계와 평범한 의뢰인 사이로 그늘에 반쯤 가려진 채 새어나가고 있었다. 울름조형대학은 1968년 교육 방향에 대한 내부 불화와 재정 지원이 감소하면서 폐교되었다. 그럼에도 이 시기의 독일 그래픽 디자이너와 조형 예술가의 작품 수준은 탁월했다. 이들이 창조한 외관에는 울름조형대학의

순수주의 전통이 녹아 있으며, 여전히 영감을 준다. 독일 항공사 루프트한자Lufthansa, 창문과 부품 제조업체 에프에스베FSB, Franz Schneider Brakel GmbH + Co KG, 안톤 스탄코프스키Anton Stankowski 디자인이 그 대표적이다.

1980년대 중반은 작가 디자이너의 황금기였다. 미국의 그래픽 디자이너 데이비드 카슨David Carson, 오스트리아의 그래픽 디자이너 스테판 사그마이스터Stefan Sagmeister, 영국의 산업 디자이너 재스퍼 모리슨, 독일의 산업 디자이너 콘스탄틴 그릭Konstantin Gric 등이 고유한 스타일에 창의성과 위트로 무장한 세계적인 디자인 기업을 키워나갔다. 동시에 독일에서는 국제 디자인 에이전시 양식에 맞춘 스튜디오들이 설립되었다. 이들은 요구 사항이 많고 까다로운 미국 그래픽 디자인 스타일에 자극받는 한편, 의식적이거나 무의식적으로 형식과 엄격한 조형에 대한 이해를 강조하는 독일의 전통을 잇는 듯했다.

독일이 그래픽 디자인 시장에서 자기 자리를 찾고

정착하기도 전에 인터넷이 등장했다. 사람들은 새로운 가능성에 열광했고 수십 년 동안 쌓아온 조형 문화의 원칙에서 등돌렸다. 그러나 자발적인 선택이 아니었다. 진보를 맹신하는 시장과 마케팅은 지상주의자의 선택이었고, 이들은 기술 집약적인 인터넷 에이전시를 통해 스스로 검증받았다고 생각했다. 그러나 디자인에서 이러한 발전은 해방이 아닌 손실이다. 손실은 하드웨어와 소프트웨어가 꾸준히 개발되면서 상대화되었다. 현재 디지털 미디어와 커뮤니케이션 양식은 모든 조형적 요구 사항과 연결되며, 디자이너의 성과 포트폴리오와 디자인 에이전시에 완벽하게 반영된다.

디자이너의 당면 과제는 경험 사슬Erlebniskette에 따른 커뮤니케이션 활동을 통합적으로 사고하는 것이다. 디자인 에이전시는 이미 순수한 형태 구성자로서의 역할에서 벗어났다. 에이전시에서는 커뮤니케이션에 대한 이해가 우선이다. 여기서 핵심은 내용과 시각적인 약속의 통합, 즉 '브랜드'다. 브랜드를 다루는 일은 진정성과 생동감을 따르고 소비자의 신뢰를 바탕으

로 하는 작업이다. 이 과정에서 발생하는 손실은 광고 업계에서 감수해야 한다. 현재 디자인 에이전시는 브랜드와 기업 커뮤니케이션 영역에서의 통합 캠페인과 프로젝트를 실현하면서 까다로운 요구 사항과 전반적인 디자인을 관리한다.

　독일 디자인 에이전시는 콘셉트와 창의성 측면에서 미국 에이전시에 비해 부족함이 있다. 전통을 고수하는 방식, 국제 무대에서의 경험 부족, 안정적 사고와 비용 극대화 사이에서 머뭇거리는 결정권자들 때문일 수 있다. 독일 디자이너들은 과감하고 창의적인 표현을 두려워하는 경향이 있다. 아이디어가 필요하지만 기본 디자인 과정에 많은 시간을 투자해야 한다는 인식에 사로잡힌다. 이러한 사고는 효율성이 떨어져 의뢰인의 인정을 받지 못한다. 더 많은 시간을 투자하는 것이 낭비라고 할 수는 없다. 다만 의뢰인에게 이 점을 어떻게 설명할지가 관건이다.

21세기 초반, 디자인은 포스트모더니즘Postmoderne과

다원주의Pluralismus 양상을 보인다. 조형 스타일과 방식이 다양하고, 모든 것이 가능해 보인다. 이제 디자인은 전문 디자이너만 개발하는 것이 아니라 일상에 존재한다. 이전까지 전위예술가와 디자이너가 전유물처럼 사용하던 도구가 새로운 세대를 만나 라이프스타일 제품으로 변신했다.

소비 환경은 세계화의 급물살을 탔다. 디자인도 그 중심에서 영향을 받는다. 디지털 네트워크화가 모든 삶의 영역으로 확대되었다. 하지만 시장과 소비자의 요구에 대한 이해 수준은 전 세계적으로 떨어지는 추세다. 체계적인 조형 이론은 상황이 더 심각하다. 지금은 거창하고 체계적인 접근보다 소규모로 이상을 실현하는 시대다. 그 세밀하고 특화된 시장에서 진정성을 강조했던 미술공예운동의 이상을 되살리려는 듯하다. 이에 바이오 문화, 브리콜라주Bricolage•, 디지털 미디어, 상용화가 임박한 3D 컴퓨터는 마치 게임을 하듯 자연스럽게 통합되었다. 이러한 분위기는 브랜드가 미리 만들어놓은 소비 이미지와 감각, 미래에 관한 문제

를 다루어야 하는 현 디자이너 세대와 대비된다. 우리 사회는 반복되는 상호작용으로 변하고 있을까? 디자이너의 머릿속에는 양팔 저울이 있다. 한쪽에는 미래지향적인 사고와 진보에 대한 확신이라는 추, 다른 한쪽에는 진정성에 대한 욕구와 감각 찾기라는 추가 달렸다. 이 저울의 평형 상태를 어떻게 유지할 수 있을까?

현재 디자인 동향을 보면 전 세계 디자인이 하나로 통합되는 양상이다. 모두 브랜드에 열광한다. 특정한 한 가지 요인보다 상업성을 높이는 미학적 요인이 더 많은 영향을 준다. 이러한 소비 환경에서는 디자인으로 모든 것을 표현한다. 이때 디자인의 목표는 미학적으로 높은 평가를 받는 것이다. 모든 초점은 시장과 소비

• 문화 상품이나 현상을 재구축하는 전유bricolage의 한 가지 전술. 조합이나 땜질, 부분적인 문화 재조립을 뜻하며, 클로드 레비스트로스Claude Lévi-Strauss가 처음 사용한 용어다.

자에게 맞춘다. 디자인이 주로 활용되는 곳은, 디자인이 있으면 도움이 되거나 필요하지만 정작 없는 곳이다. 시장에 초점을 맞춰 상업성을 높일 수 있는 디자인이 추세다. 우리는 디자인에서 철학이나 사회정치적 사상을 다루지 않은 지 오래다. 잘 알려진 학파도, 세계적인 디자이너 세대와의 대립도, 지향하는 미래의 디자인 원칙을 체계적으로 정리해 이념화시킨 사상도 없다. 디자이너는 사회에서 일어나는 일에 침묵하고 피상적인 반응을 보인다. 이는 불확실한 미래에 대한 두려움이 크고, 토론이나 비판 문화에 익숙하지 않은 탓이다.

다원주의적 포스트모더니즘에서는 모든 것이 가능하다. 그리고 상업적인 성공이 중요하다고 여긴다. 디자이너는 자신이 무엇을 하고 있는지 혼란에 빠지기도 한다. 대중의 반응이 좋으면 그것이 옳은 게 되기 때문이다. 이러한 원칙은 시장을 결정하는데, 그 내부의 급변성이 삶의 프로세스를 기술화하고 디자인에 새로운 자극을 준다. 소비자의 욕구에 초점을 맞추고, 끊임

없이 새롭게 배치되는 미학적 콘셉트가 이러한 욕구를 지속적으로 일깨운다. 디자인은 어느 곳에나 존재한다. 다만 내포된 특성이 눈에 보이지 않을 뿐이다. 이러한 특성은 현대의 대량 소비 문화에서 미학과 양식을 형성하면서 마케팅의 일면으로 발전했다. 브랜드가 가진 고유한 심미성을 따르지만 특정한 행위나 실존주의 철학에서 비롯된 것은 아니다.

마케팅 관점에서 보면 디자인에는 종종 미학적 약속이 함축되어 있다. 이 약속이 제품이나 작업성의 가치를 상승시킨다. 하지만 배워서 익힌 형태만 인용하는 원형 디자인이 난무한다면, 디자인은 그저 껍데기에 불과하다. 이때 디자인에 대한 이해나 유용성은 고려하지 않는 경우가 태반이다. 디자인 모델에서 생성 툴에 이르기까지 전체 프로세스가 완전히 디지털화되면서 이러한 추세가 가속화되었다. 자동차, 전자제품, 가구 등 분야를 막론하고 상업화된 시장은 소비자들에게 그 어느 때보다 다양한 디자인 모델을 자주 선보인다. 이렇듯 소비 중심으로 돌아가는 시장에서는 소비

자의 욕구와 구매 의사에 맞춰 디자인한다. 미학적 완성도는 고려하지 않는다. 미래를 예측하며 구상한 디자인과는 소통이 단절되고, 제품이 마치 저절로 만들어지는 것처럼 보인다. 상품, 의류, 서비스를 막론하고 모든 분야에서 그렇다. 어떤 트렌드가 소비자의 관심을 끌 수 있다고 확인되면 디자인을 샘플화하는데, 이 샘플에 따라 시장이 움직이고 상업화된다. 소비자를 자극하는 숍 콘셉트가 탄생하는 것이다. 이에 따라 생활 속에서 자연스레 생기는 감정인 욕구가 대변되고, 욕구에 어울리는 제품이 출시된다. 이것이 저임금 국가의 생산방식이다. 출시된 제품과 제품에 대한 요구 사이에도 동일한 메커니즘이 적용된다. 지금은 디자인의 역할이 중개에서 호객으로 넘어가는 과도기다. 화려한 디자인은 소비자들의 마음을 읽고 만족감을 준다. 어쩌면 소비자는 디자인을 빙자한 상업성의 피해자일지 모른다.

전문가들이 활동하는 주류 디자인계에서조차 이러한 추세를 무감각하게 받아들인다. 진짜처럼 보이는

것들이 진짜의 자리를 차지하면서 암시력과 인지적 기억에서 작용하는 본질적인 경험에 영향을 준다. 그런데 아무도 이 상황이 문제라고 생각하지 않는다.

이쯤에서 앞서 다뤘던 폭넓은 관점의 주제로 돌아가자. 디자인은 우리가 사는 세계에서 발견한 형태와 조형의 발전 가운데 있다. 미래의 디자인은 여기서 비롯된다. 사회적 상황이 변하면 디자인도 변한다. 디자인은 사회의 근간인 사법부, 입법부, 행정부와는 또 다른 원칙을 따른다. 그럼에도 우리가 매일 부대끼는 세계에 막대한 영향을 끼친다. 어떤 차를 타고, 어떻게 설계된 집에서 살고, 어떻게 잠을 자고, 어떻게 일하고, 어떻게 읽고, 어떻게 소통하고, 어떻게 여가 시간을 보낼지 정해주는 것만 디자인이 아니다. 디자인은 자원 소비, 에너지 수요, 환경 오염 등 우리 주변을 둘러싼 것에 영향을 준다. 개인의 삶뿐 아니라 세상의 상관관계 속에서 말이다.

디자인은 삶의 형태를 결정하는 막강한 영향력을 갖는다. 그럼에도 사람들은 지금까지 디자인을 문제 해결 방안으로 보지 않고 목적을 이루기 위한 수단으로 여겨왔다. 이 목적은 시장이 결정해왔다. 그렇다면 미래에는 디자인을 어떠한 관점에서 이해해야 하는가? 디자인은 미학과 기능을 전달하는 것만이 아니라 사회적 영향에도 직접적인 책임을 져야 하는가? 디자이너들은 삶의 토대가 파괴되었다고 주장하지만, 결국 우리가 자초한 일이다. 디자이너가 사회의 일원으로서 이 상황을 타개할 방법을 제때 파악하고 찾아야 하지 않을까. 사회를 발전시키는 사상적 선구자 역할을 하면서, 생활환경을 구성하는 데 까다로운 기준으로 실천해야 하지 않을까. 디자인을 이상적인 관점에서 소구해야 사람들의 시선을 끌 수 있지 않을까. 그렇다면 디자이너들이 내놓는 해법은 창의성뿐 아니라 깊이 있는 사고와 이성을 갖춰야 하지 않을까.

디자인과
학문

디자인의 민주화

지금 우리는 고전적인 원칙을 수정하고, 새로운 디자인 분야의 탄생을 지켜보며, 디자인 프로세스의 민주화를 체험하고 있다. 이제 디자인은 누구나 할 수 있는 것이 되었다. 특히 디자인 프로세스에 관한 지식이 있다면 디자이너가 될 수 있다. 물론 누구나 할 수 있는 디자인은 전문 디자인 작품에 비해 본질에 대한 이해가 부족하고 가치 절하되는 것처럼 보인다. 하지만 이러한 추세는 전문적인 디자인 영역의 차별화를 촉진시키며 디자인 발전에 기여한다. 이는 변혁기를 겪고 있다는 증거이기도 하다. 디자인 작업이 학문 분야로 정형화되면서, 디자이너들은 작업과 생활의 통합을 추진하고 있다. 전문 디자이너가 설 자리는 어디인가? 어떤 논리로 전문가와 비전문가의 영역을 구분해야 하는가? 어떻게 하면 유연한 태도를 취할 수 있을까? 대학에서는 다음 디자이너 세대에게 무엇을 가르치고 준비시켜야 할까? 디자이너의 역할을 알리는 것이 우리에게 주어진 과제일까? 지금 우리는 디자이너의 역할을 사회적인 맥락에서 이해하고 있는가?

도처에 디지털 미디어가 존재한다. 일상 생활은 물론이고 사업 영역 전반에서 하드웨어와 소프트웨어를 자유자재로 다루고 활용하는 시대다. 현대 사회의 이러한 특징은 디자인에 관한 이해와 범주를 흐린다.

디자인이란 무엇인가? 전통적인 조형과 건축 분야에 대한 정의는 어떻게 내려야 할까? 이런 개념에 지적으로 접근해 답을 찾기도 전에 모든 것이 흔들린다. 먼저 머릿속으로 생각을 정리해보자. 사회 환경과 연결하는 어드밴스드 디자인advanced design이라는 개념에서 '조형하는 행위'를 디자인이라고 한다면, 건축도 디자인의 범주에 들어가야 하지 않을까. 지금은 질문의 답을 찾는 것이 전부가 아니다. 디자이너는 왜 이런 의미를 따져야 하는지 생각해본 적이 없다. 분류 체계가 이미 정착되어 있기 때문에 문제를 제기할 수도 답을 할 수도 없는 것이다.

정보통신기술은 사회 전반에 깊숙이 침투했다. 빠른 속도로 눈부신 혁신을 일으키며 패러다임의 전환을 재

촉한다. 정보통신기술에 기반을 둔 상품들이 삶을 점령하는데, 우리는 이제 겨우 변화를 이해하기 시작했다. 사람들은 기술 장비로 무장한 채 걱정 없이 일하고, 주어진 기회를 마음껏 누린다. 누구나 이 기회를 이용해 조형 작업을 할 수 있다. 디자인은 어디에나 존재하는 영역이 되었다. 이러한 관점에서 디자인은 민주적이다. 한 동료가 "옛날에는 작품으로 마법을 부릴 수 있었지."라고 말한 적이 있다. 하지만 세상이 달라졌다. 지금은 기술적 가능성을 게임처럼 활용할 줄 아는 디자이너 세대만 성장하고 있는 것이 아니다. 제품 수준도 높아졌고, 각 세대의 소망이 담긴 제품들이 출시되었다. 특히 애플리케이션 업계는 폭발적으로 성장하며 다양한 솔루션을 제시한다. 이러한 솔루션은 정해진 스타일을 기반으로 초 단위로 다양한 레이아웃 중 하나를 선택하는 방식이다. 동시에 업데이트된 이미지와 텍스트도 제공한다.

디자이너라면 전문가 수준의 지식을 갖추지는 못해도 기술을 자유자재로 다룰 줄 알아야 한다. 이는 우

리가 사는 시대를 진단한 결과다. 그렇다면 템플릿을 채우는 것도 디자인일까? 주어진 이미지와 스타일을 조합해 작품을 만드는 이들도 디자이너라고 할 수 있을까? 디자인 업계는 이러한 발전 추이를 어떻게 해석해야 하는가? 모두가 우려할 만한 상황인가? 디자이너들이 사회에서 원하는 프로필과 지식에 맞춰 계속 발전한다면 그들을 위한 길이 보일까?

과거에 인터넷이 처음 보급되었을 때와 유사한 상황이다. 우리 사회는 인식의 전환이 필요하다. 변화의 기원을 어떻게 평가하고 결정하며 예상해야 하는가? 인터넷은 우리에게 무한한 선택의 기회를 제공하며 선택의 문화를 전파한다. 이때 기준은 '충동'이다. 마음에 들면 좋은 것이고, 마음에 들지 않으면 나쁜 것이다. 그러나 '좋아요'는 표면적인 기준에 불과하다. '좋아요'에는 정보 자체, 우리가 전달하려는 태도, 특정한 주제에 관한 설명, 견해와 논쟁을 전부 담을 수 없다. 어떤 것을 결정하기 전에 대부분의 사람은 자신이 원하는 것을 모르는 것처럼 보인다. 결정을 내리기 위해 다양

한 선택의 기회를 필요로 한다는 사실만 알 뿐이다.

　　복잡한 전문성 대신 누구나 쉽고 편하게 의사결정의 잣대로 삼을 수 있는 것이 바로 가격이다. 우리는 자주 최소한의 노력으로 최고의 것을 얻으려는 진부한 논리를 따른다. 디자이너는 사람들이 자신의 디자인에 열광하도록 마법을 부릴 수 없다. 디자인의 관계적 특성은 다분히 사적이며 인간적인 관계 속에서 존재하기 마련인데, 수많은 선택지와 시장의 논리 때문에 그 특성을 잃어버린다. 세상이 이런 방향으로 발전한다면 디자이너의 역할이 축소되고, 무한 경쟁에서 전문성을 표출할 기회가 사라질지 모른다. 디자인 솔루션도 게임처럼 컴퓨터로 개발되고, 결국 기존 디자인과 양질의 콘텐츠 디자인의 경계가 허물어질 것이다. 그렇다면 앞으로 누가 결정권을 손에 쥘 것인가?

장기적으로 볼 때 디자인의 민주화는 디자인 프로세스와 영역에 변화를 일으킬 것이다. 먼저 전문 디자이너는 아니지만 디자인 툴을 다룰 줄 아는 이들의 단순

한 조형 작품이 사라질 것이다. 전문 디자이너들은 파라미터를 만들 것이다. 디자이너에 준하는 작업자들이 지금보다 독립적이고 우수한 품질의 디자인을 창조할 수 있는 파라미터 말이다. 디자인 솔루션과 아이디어가 급속도로 발전하고 보급되는 요즘, 디자이너들은 이러한 흐름이 전문적으로 활동하는 디자이너의 품격을 떨어뜨린다는 편견에 사로잡혔다.

디자인의 민주화는 기술화와 동시에 이루어졌다. 하드웨어, 소프트웨어, 디바이스와 같은 정보기술IT 신제품이 줄줄이 출시되면서 수많은 디자인 분야가 새롭게 등장했다. 잠시 기술 변천사를 살펴보자. 1994년 10월 팀 버너스 리Tim Burners Lee는 월드와이드웹 표준화 위원회인 월드와이드웹 컨소시엄W3C, World Wide Web Consortium을 창설했다. 그 뒤 웹이 우리에게 막대한 영향을 미친 건 누구나 아는 사실이다. 웹 디자인(웹사이트, 디지털 출판물, 애플리케이션)은 콘텐츠 전달과 관련이 있다. 그래픽 디자인과 커뮤니케이션 디자인과도 유사하다. 한편 촘촘히 엮인 네트워크에는 인

터랙션 디자인interaction design*과 인터페이스 디자인 interface design** 그리고 애플리케이션 디자인처럼 인터페이스와 구조, 시스템을 다루는 분야가 있다. 특히 디지털 애플리케이션 디자인에 요구 사항이 많다. 디자인이 제품의 품질을 결정하는 주된 요인이기 때문이다. 시각 인터페이스가 없으면 제품이 작동하지 않고 인식도 제어되지 않는다. 그렇다면 아무 의미가 없다. 디지털 제품은 사용자의 시각과 직관적인 요구에 맞춰 예측해야 한다. 디지털 제품이 시장에서 성공하려면 가상성을 토대로 접근성과 편의성을 강화해야 한다.

이제 디자인은 새로운 분야에서는 물론 수공예처럼 정착된 구조 안에서도, 창의성과 기능성이 뛰어난

* 디지털 기술을 이용해 사람과 작품의 상호작용을 조정해 서로 소통할 수 있도록 돕는 디자인 분야를 말한다.
** 사용자가 컴퓨터 시스템이나 프로그램에서 데이터 입력 혹은 동작 제어를 위해 사용하는 명령어, 그 기법을 설계하는 분야다.

방안을 제공하고 생각을 계속 발전시켜 나가야 한다. 늘 그랬듯이 디자인은 고유의 창의성과 풍부한 아이디어로 여러 분야의 발전을 이어가고 우리 생활 전반에서 중요한 역할을 할 것이다. 평범하고 단순한 상품에 지능형 개발 방식을 적용하면 완전히 새로운 기능을 갖춘 제품이 탄생한다. 지금은 다듬어지지 않은 원석이지만 내일은 새로운 기능과 지능적 요소를 갖춘 경계 표석으로 거듭날 수 있다. 이와 관련해 미국에서 신선한 시도를 했다. 도로에 유리와 태양열 집열판을 설치해 전기를 생산하고, 차도를 교통 제어용 멀티미디어 인터페이스로 활용한 것이다.

전 세계 네트워크는 점점 긴밀해지고 있다. 정보통신은 물론이고 일반 상품 분야에서 공통적으로 나타나는 현상이다. 이때 디자인 솔루션은 지능형 시스템과 공생 관계를 이룬다. 현재의 디자인 분류 체계는 밀려나거나 특수한 전문 영역으로 남을 것이다. 기능, 데이터, 자원, 재료 등을 지능적으로 연결하는 전문 능력으

로 대체될 전망이다. 디자인은 수신인을 인식하는 시각 인터페이스에 머물러서는 안 된다. 내포된 의미에 질문을 던지고 스스로 이해하면서 새로운 관점으로 사고하는 기준이 되어야 한다. 또한 디자인에도 학제 간 교육 방식을 도입해 그 지평을 넓혀 나가야 한다. 다양한 분야의 연결로 자율적인 작품 영역과 새로운 디자인이 탄생하면 시너지 효과를 일으킨다. 앞으로의 디자인 분야는 통합적 맥락에서 선택하는 방식이 적용되며, 일시적으로 정해진 과제에 맞춰 융합될 것이다. 디자이너의 역할도 점점 복합적인 양상을 띠는데, 이것 역시 방법론적이고 창의적인 팀 프로세스 내에서 해결될 것이다.

디자인 솔루션을 이상적으로 표현하고 개발하는 과정이 한창이다. 디자인을 보편적인 사고의 본보기로 만드는 과정에 어떤 잠재력이 있는가? '디자인 싱킹design thinking'이 영감을 불러일으키는 체계적이고 표준화된 작업 프로세스로서 경제와 기업 영역 전반에 정착할 수 있을까? 기업에서 원하는 창의적인 상품

output이 아이디어를 자극하고 혁신을 일으킬 수 있을까? 이러한 작업 프로세스는, 폭넓은 관점을 기반으로 다양한 디자인 분야와 솔루션을 합성시키는 핵심 단계로 자리매김할 것이다. 메타적인 차원에서 혹은 디자인의 품질, 지식, 상호 교류로 얻은 영감을 통해서 말이다. 그렇다면 어떻게 각 분야를 서로 연계할 수 있으며, 어떤 인터페이스가 필요할까? 분야를 막론하고 공통으로 적용할 수 있는 기준은 무엇일까? 누가 그 역할을 할 수 있을까? 이를 위해 디자이너는 어떠한 능력을 갖춰야 할까?

디자인 통합

혹은 시각적인 것의 우월성

디자인과
효과

시각적 과잉을 고려한 지각

우리는 시각 문화의 시대에 산다. 시각적 감수성은 미디어와 소비 세계를 통해 점점 전문화된다. 의식적로든 무의식적으로든 보이는 인상에서 벗어날 수 있는 사람은 없다. 우리가 중요하게 여기고 지각하는 모든 것은 그 어느 때보다 독립적이고 자유로운 방식으로 표현된다. 매일같이 이미지가 쏟아지는 가운데 주목받는 디자인을 하려면 인간이 보고 지각하는 메시지의 특성을 효과적으로 이용해야 한다. 이런 상황에서 디자이너는 어떠한 책임 의식을 가져야 하는가? 우리는 시각적 인상이 주는 효과와 그 상관관계를 제대로 이해하고 있을까?

우리는 디자인과 시각적 특성을 동일시한다. 디자인의 많은 부분이 시각적 효과를 갖고 있기 때문이다. 지적이고 직관적인 이미지를 풍기거나 기능적이고 활용성이 높아 보인다면 설득력을 얻는다. 디자인은 제품이나 커뮤니케이션에 긍정적인 영향을 미친다. 감정적, 사회적, 기능적 부가가치를 통해 다양한 결과를 창출한다. 시각적 특성은 디자인에 가장 근접한 식별 기호다. 이는 외적으로 드러나는 것에 디자인이 함축되어 있는 이유이기도 하다. 디자인의 이러한 특성은 관련 교육을 받은 사람만이 아니라 모두에게 영향을 끼친다. 디자인은 무의식적으로 복합적으로 지각되거나, 사회문화적인 경험과 가치에 따라 각자 다른 방식으로 수용된다. 누군가는 긍정적으로, 또 누군가는 부정적으로 받아들인다. 개인이 중요하게 여기는 가치, 체험, 사회화 정도에 따라 다르다. 어떤 제품은 특정 계층만을 겨냥한 배타적인 성질 때문에 거센 비난을 받기도 하지만, 동시에 독보적인 가치와 품질로 인정받아 선망의 대상이 되기도 한다. 주로 시계나 지갑, 책과 같

은 조형물이 사회적 견해 때문에 반발에 부딪친다.

　주의력, 호기심, 진정한 관심 혹은 구매 결정에서 비롯된 시각적 특성은 차별화된 커뮤니케이션과 소비 영역을 움직이는 핵심 통화다. 이는 주로 세 가지 관점을 통해 생성된다. 첫 번째 관점은 형태다. 아름다운 모습을 지니고 미학적이며 개성 있는 대상의 외적 형태로, 주변 사물과 대비되는 특성을 지녀야 한다. 두 번째 관점은 아이디어다. 기존의 것에 또 다른 형태를 부여할 수 있을지 판단하고, 새롭게 이해하는 과정을 통해 사람들의 마음을 사로잡을 방법을 고민하는 작업이다. 가장 적합한 예가 독일의 산업 디자이너 콘스탄틴 그릭Konstantin Gric의 가구다. 그는 기존의 좌표를 새롭게 배치해 의자를 만든다. 마지막 관점은 메시지다. 생각이나 아이디어를 흥미롭게 구성해 메시지 전달 효과를 높일 수 있다. 디자인에 이 세 가지 관점이 반영되었을 때 변화가 일어난다. 또한 앞서 언급한 관심 그룹의 주목도를 높이는 역할을 한다. 이들은 각각 형태를 지니며 함께 작용하는 상호 의존 관계에 있다.

디자인의 특성은 제품의 용도, 가용성(유통과 가격), 혁신 수준, 영향력, 미적 가치, 사용자와의 상호작용 가능성, 생산(재료와 자원 투입) 등에 따라 결정된다. 좋은 디자인은 물리적인 요소들이 효과를 발휘하며 시각적으로 드러난다. 앞서 언급한 기준을 모든 브랜드와 제품에 적용할 수는 없지만, 브랜드는 시각적 특성을 통해 일정한 효과를 노린다. 브랜드마다 고유한 식별기호와 특징을 표현하기 위해 색채, 형태, 재료, 메시지를 배합하는 원칙이 있다. 이러한 특성은 치열한 경쟁에서 차별화할 수 있는 중요한 요소다.

조형 제품은 시각적 품질이 보장되므로 가격이 높게 책정된다. 이때 디자인은 제품의 부가가치 창출에 기여한다. 하지만 소비자에게 디자인 콘셉트를 제공하는 소비 위주 환경에서는 얘기가 다르다. 가령 이케아 IKEA와 뱅앤드올룹슨Bang & Olufsen은 가격 면에서 근본적인 차이가 있다. 하지만 제품의 가치는 디자인으로 결정된다. 이처럼 디자인이 소비자에게 주는 심리적 효과와 유용성은 상당하다. 직간접적으로 영향을 끼치

며, 다양한 방식으로 시각적 코드를 제공한다.

그렇다면 좋은 디자인이란 무엇인가? 그리고 어떤 영향력이 있는가? 디자인과 특정한 양식을 연결지어 이해하려는 태도는 잘못된 것이다. 독일에서는 어떤 디자인을 전형적으로 훌륭하다고 평가할까? 그 기준은 앞서 언급한 브라운이나 주방 가구 브랜드 불탑Bulthaup의 디자인에 반영되어 있다. 두 기업은 디자인의 문화적 의미를 드높이는 데 기여하며 디자인계에서 등대와 같은 존재가 되었다. 그들이 선보인 명확하고 정갈한 스타일은 좋은 디자인의 대명사다. 형태적으로 볼 때 디자이너는 조형의 범위를 되도록 제한하지 말아야 한다. 다만 중요한 것을 일관성 있게 표현할 수 있어야 탁월한 디자인이다.

물론 좋은 디자인이 반드시 명확하고 정갈해야 할 필요는 없다. 하지만 '디자인'으로 인정받는 브랜드들은 표현 방식만 다를 뿐 일관된 스타일을 갖는다는 공통점이 있다. 과거 고전주의자는 명확한 정의와 형태

미학적 양식을 따랐다. 브랜드 스타일을 구현하는 방식도 이와 유사하다. 디자인은 특정한 조형 요소들이 응집되어 함께 작용한 결과다. 제품이 주는 효과와 커뮤니케이션의 고유성을 강조하고 브랜드를 지각해야 시각적 특성이 나타난다. 이를 극대화하려면 구체적인 정의와 일관성 있는 미학 양식을 실천해야 한다.

디자인 전문가들과 위원회에서는 '좋은 디자인이란 무엇인가?' 하는 주제로 활발한 논의가 진행 중이다. 차별화되면서도 보편적으로 통용될 수 있는 관점을 제시하기란 여간 어려운 일이 아니다. 협상으로 정리할 수 있는 것도 아니다. 다만 동일한 관점을 취해야 한다는 암묵적인 약속이 있을 뿐이다.

디자인이 우리 지각에 특정한 영향을 준다는 건 상업적 가치가 있다는 의미다. 돈으로 환산한다면 엄청난 액수가 될 것이다. 가령 2015년 기준으로 애플은 1480억 달러, 구글은 1590억 달러의 브랜드 가치를 지녔다. 특히 세계적으로 영향력을 발휘하는 브랜드에서 제품과 서비스 혁신의 중요성은 더욱 커졌다. 빛나

는 브랜드 뒤에는 늘 미학적 디자인이 있다. 사회적 관점에서 디자인은 막대한 경제적 효과를 창출하는 데 기여한다. 따라서 디자이너는 문화적으로든 기술적으로든 한발 앞서 생각할 줄 알아야 한다.

디자인과
미학

미학적 감정의 진화

디자인은 무엇으로 설득력을 얻는가? 사람들이 조형된 것을 가치 있다고 여기는 이유는 무엇일까? 그 이유를 설명하는 과정이 미학이다. 미학을 알면 감정에 충실하게 감상할 수 있다. 이는 미학과 미학이 적용되는 모든 영역에서 원하는 효과다. '나는 더 나은 사람이다. 나는 특별한 것을 좋아한다. 나는 여타의 사람과 다르기 때문에 더 높은 가치를 추구한다.' 디자인에서 미학은 핵심적 역할을 한다. 디자인의 미학은 현장에서 소비자와 시장의 요구에 맞춰 완성된다. 이때 세부 사항에 따라 개별적인 형태가 결정된다. 이는 디자인이 추구하는 바를 그대로 반영하는 것만이 아니라 그 가치를 전달해야 한다. 수신인은 대개 트렌드를 고려한다. 따라서 가치에는 디자이너와 수신인의 관점이 응집되어야 한다. 미학이란 대체 무엇인가. 미학은 다양하게 해석할 수 있는 개념인가, 아니면 통일된 하나의 개념인가. 미학을 명쾌하게 설명하기란 어렵다. 그럼에도 디자이너들이 명확하게 다룰 수 있는 부분이 있다면, 그것은 무엇일까. 아름답다는 건 무엇일까. 궁극적으로 무엇을 '미'라고 말할 수 있는가.

미에 관해 논하려면 먼저 미학이 무엇인지 생각해봐야
한다. 미와 미학이 무엇을 의미하는지 느낌으로 안다
고 해도 명쾌하게 설명하기란 역시 쉽지 않다. 역사적
으로도 다양한 견해가 있었다. 상당수 이론들이 추상
적으로 전개되다가 사라졌고, 이데올로기적 관점에서
해석되며 도구화되었다. 이는 미학을 정의하는 것이
얼마나 어려운 일이며, 미학과 관련된 논의 문화를 발
전시키는 것이 얼마나 중요한지 방증한다. 무엇보다도
디자인을 지각하기 위해 미학은 중요한 요소다. 그 누
구도 이를 부인할 수 없을 것이다. 미학에 대한 이해의
폭을 넓히려면 피상적으로나마 견해를 다루고 핵심 논
지를 파악하려는 노력이 중요하다. 역사 속 위대한 사
상가와 철학자, 인문학자들은 저마다 고유한 관점으로
미학을 정의했다.

서양문화권에서 미학의 전성기는 기원전 4-5세기 고
대 그리스 시대로, 폴리스 중심의 민주주의가 한창 꽃
피울 때다. 고대 그리스어에 기원을 둔 미학Ästhetik은

지각과 감정이라는 의미를 동시에 지닌 단어다. 당시 철학자들은 저마다 다양한 해석을 내놓았다. 소크라테스Socrates는 미학을 아름다움과 선이 합쳐진 개념으로 이해했다. 그는 조형 예술의 역할이 정신과 육체가 모두 아름다운 사람을 만드는 것이라고 보았다. 데모크리토스Democritus도 감각적 질서, 대칭, 전체를 이루는 구성요소의 조화에서 『아름다운 존재Wesen des Schönen』를 찾았다. 반면 플라톤Platon은 인간의 실질적인 감각 활동을 간과했다. 그는 미의 초감각적 특성에 주목하며 인간의 이성과 사고력을 중시하는 이데아Idea설을 제창했다. 물질은 이데아의 잔영에 불과하고 예술은 그 잔영을 모사한다는 것이다.

18세기 독일의 철학자이자 미학자인 알렉산더 바움가르텐Alexander Gottlieb Baumgarten의 논문에 미학이라는 개념이 재등장했다. 이러한 까닭에 철학적 미학의 창시자라는 평가를 받는다. 그는 미학을 감각적 인식과 연관된 개념으로 이해하며, 감각적 지각과 특정한 인

상의 포착이라고 표현했다. 감각적 지각이 없는 미학적 체험은 불가능하다고 보았던 것이다. 그렇다면 감각적 인식이란 무엇인가? 감각적 지각을 바탕으로 이루어지는 것일까? 감각적 지각에 관여하는 미학이 인식에 도달할 수 있다는 뜻일까? 여기서 인식이란 무슨 의미일까? 인식도 통일된 정의가 없다. 일반적으로 지식을 통찰하고 체험함으로써 얻을 수 있는 결과물이라고 이해되는 개념이다.

19세기까지 미학은 크게 미 이론, 예술 이론, 감각적 인식 이론이라는 세 관점으로 나뉘었다. 20세기에는 미와 미학을 자연과학적 방법으로 해석하려는 시도가 있었다. 이러한 노력 가운데 발전한 학문이 정보미학이며 이를 기반으로 인지미학이 탄생했다. 학자들은 뇌의 정보 처리 과정이 그 대상의 미를 이루는 중요한 요소라고 여긴다. 이들의 주장에 따르면 뇌를 자극하고 흥분시키는 것은 명료하면서 너무 복잡하지 않은 물체다. 객관적인 감각이 가장 잘 반영된 개념으로 상당히 명쾌한 정의다. 우리는 단순한 원칙에 따라 분류

하고 포착하는 사물(제품이나 아이디어)을 아름답다고 느낀다. 이러한 감정은 우리 주변에 존재하는 지각의 이질성에서 비롯되기 때문이다. 우리가 의식에서 아름다움을 뚜렷하게 지각할 때 감정으로는 미학적이라고 느낀다는 것이다.

긍정적인 면이 전혀 표현되지 않은 것도 미학적이라고 할 수 있을까? 과연 우리는 동물의 부패한 사체, 사고 장면, 의심 가득한 얼굴을 미학적이라고 느낄 수 있을까? 한 장의 사진이나 회화 작품에는 시각적 미학이 담겨 있고 미감이 발현된다. 여기서 사건과 표현의 차이가 생긴다. 실제로 체험한 사건은 끔찍한 기억만 남기 때문에 미학과 아무런 관련이 없다. 하지만 이 사건을 다른 형태로 재구성하면 미학적이라고 느낄 수 있다. 이러한 모순은 예술적 모티브가 된다. 관찰자에게는 자신이 아름답다고 여기는 대상이 더 눈에 들어온다. 이 느낌이 현실에서 매우 극적으로 다가온다는 것도 안다. 관찰자가 극적인 순간에 사로잡혀 그 의미를 되새기고 의심하는 과정에서 지식과 감각이 대립한다.

지각에서 미학이 중요한 이유는 무엇일까? 한 차원 높은 감각을 전달하는, 기이하고 신비스러운 영향력이 담겼기 때문일 것이다. 하지만 우리가 감각으로 인지한다면 이는 단순한 앎이 아니다. 감각적 지식은 이성적 지식보다 더 강력한 힘을 갖는다. 미학에 관한 모든 해석은 미학이 그 힘을 내포한다는 사실을 전제한다. 이것이 바움가르텐이 말했던 인식이라면, 미학은 이러한 감각을 확인하는 과정일지 모른다. 디자인에서 미학에 이토록 높은 가치를 두는 이유는 무엇일까?

미학에서 '좋은 것'은 곧 종교와 연결된다. 종교는 더 높은 것이 있다는 약속이다. 또한 미학 그 자체와 더 높은 것을 믿는 자들에게 약속을 확증하는 과정이다. 숭고한 교회 건축과 미학적 표현, 그 안에 스민 의식을 통해서 연결된다. 미학적 감각은 종교적 메시지와 내용을 연계해 더 높은 것에 대한 확신을 심어주는 데 기여한다. 우리는 이러한 감각을 토대로 종교적 체험을 한다. 진리의 역사는 종교적 사실과 연결되고 숭고

한 정신이 깃든 내용을 검증하는 역할을 한다. 미학은 종교와 해석, 신앙의 힘을 진실이라고 느끼는 데 중요한 분야다. 실제로 종교는 수천 년 전부터 미학을 이용해 숭고한 이미지를 심어주고 신앙인이 원하는 완전함의 욕구를 충족시켰다. 종교 예술 작품은 그 범위와 풍부함, 미를 통해 이러한 목표를 달성해왔다. 과거에는 회화, 조각, 건축이 미학적 감각을 불러일으키는 역할을 해왔다면, 현재는 우리 일상에 존재하는 제품과 커뮤니케이션이 그 역할을 대신하고 있다. 숭고한 표현을 목표로 삼은 디자인은 완벽하고 이상적인 형태인 셈이다. 좀 더 확대하면 특정한 기준과 목표를 설정하고 그 내용, 기능, 형태에 맞는 해결 방안을 찾는다는 의미다. 디자인이 미학적 감각을 불러일으키는 역할을 한다면 그만큼 책임이 크다는 방증이다(이것은 윤리적인 측면이다).

디자인은 미학과 필연적인 관계다. 미학은 동경과 디자인 사이에서 촉매 역할을 하며 상업적 목표 달성에

도 기여한다. 디자인은 상업적인 흐름을 시각적으로 조형하고, 효과를 극대화하고 차별화해왔다. 소비자는 주변 제품과 브랜드를 통해 그 효과를 체험한다. 20세기까지만 해도 문화권마다 각 사회를 표현하는 미학적 감각이 존재했다. 이것은 시대 흐름에 따라 감각과 지각이 진화하며 생성된다. 예술, 문학, 미술의 영향을 받지만 학문과 정치의 영향을 받기도 한다. 미학적 열망은 시장의 상황과 요구 조건에 맞춰져 있다. 그런데 대부분 문화적, 국가적, 지역적 연관성이 사라진 상태다. 의류 브랜드만 봐도 알 수 있다. 전 세계인이 유사한 디자인의 옷을 자주 입는다. 음식도 마찬가지다. 동일한 지표를 기준으로 함께 성장하고, 동일한 미학적 감각에 따라 정형화된다. 맥도널드 햄버거는 어느 매장을 가도 똑같은 맛이다.

이제 개인에게는 더 많은 선택의 기회가 있다. 원한다면 오늘은 중국 식당에서, 내일은 아프가니스탄 식당에서 식사할 수 있는 것이 요즘 세상이다. 상하이에 사

는 사람이 원조 파울라너 맥주를 마시고 싶을 때 굳이 뮌헨까지 가지 않아도 된다. 파울라너 비어가르텐 Paulaner Biergarten 상하이 지점에서 본토 맥주를 마시면 된다. 하지만 그만큼 개성을 잃어간다. 우리가 좋아하고, 수용하고, 원하는 것에 맞춘, 특정한 미학적 이미지와 역할에 따라 정형화되어간다. 우리를 둘러싼 브랜드의 세계에 귀속되어, 우리가 원하는 미학적 감각을 일으키는 형태의 규준만이 존재한다. 시각적 형태를 부여하는 개별 요소만 있어도 발신인과 시각적 미학을 충분히 인식할 수 있다. 따라서 브랜드의 일면인 로고는 브랜드 정체성을 확립하며 우리 의식과 무의식 속에서 반복적으로 지각된다.

브랜드는 디자인에 활용되는 반면, 디자인은 브랜드를 차별화하고 고객의 이목을 집중시키는 미학적 수단으로 쓰인다. 디자이너는 이러한 미학적 수단과 함께 목표 설정, 제반 조건, 디자인 구현, 장기적인 발전, 기술적 파라미터를 치밀하게 계산하고 활용해야 한다. 관찰자가 감각적 지각을 일으키는, 일관성 있고 조화

로우면서도 독립적인 조형물을 창조해야 한다. 이러한
작업에는 어느 정도의 직관과 이성이 필요한가?

디자인을 통해 발전한 브랜드 미학은 다양한 파라미
터가 함께 작용한 결과물로 응집 효과를 지니고 있다.
바로 이 점이 중요하다. 브랜드 미학에는 하나의 제품,
브랜드, 커뮤니케이션이 집약된 가운데 모든 수단이
함께 작용한다. 기대, 내용, 형태, 색채, 문자, 이미지,
재료, 촉각, 질감, 무게, 냄새, 체험 장소 등은 미학적
감각과 객관적인 인상을 남기는 데 영향을 끼친다. 디
자인이 발전하고 그 역할을 찾는 과정에서 관찰의 중
심은 소비자나 디자인의 영향을 받는 관심 그룹들이다.
모든 것은 개별적으로 이루어지고, 미학적 구성에 따
라 다양한 인상을 남긴다. 미학은 객관적인 감각을 불
러일으킨다. 이때 미학적 효과는 스타일에 따라 반감
을 살 수도 있다.
　　독일의 계몽주의 철학자 임마누엘 칸트Immanuel
Kant의 사상은 21세기인 지금도 유효하다. 그는 『판단

력 비판Kritik der Urteilskraft』에서 "미학적인 것을 결정하는 요인은 객관적 인식의 과정이다. 그 과정에서 빈사賓辭, predicate•는 판단 대상을 아름답다고 느끼거나 그렇지 않은 감정을 불러온다."고 했다. 디자인 프로세스는 콘텐츠, 시장 여건, 트렌드, 목적 그룹, 고객의 바람이라는 맥락에서 응집된 미학을 추구한다. 미학에는 많은 형태가 있다. 어떤 의미에서, 모든 것에 미학이 있다.

• 명제에서, 주어(주사)에 결합되어 그것을 규정하는 개념이자 대응하는 술어. 예를 들어 '개는 동물이다.' '하늘은 높다.'에서 '동물이다' '높다'가 이에 해당한다.

디자인과
갈망

더 높은 것에 대한 소망

디자인은 미학적·시각적 약속을 이행하고자 하는 갈망을 일깨운다. 이 약속은 복잡한 메커니즘으로 돌아간다. 제품을 만들고, 브랜드를 형성하고, 소비자의 갈망을 불러온다. 이는 소비자가 소비하고 신뢰하고 체험하는 과정을 통해 충족된다. 브랜드의 목표는 단지 경제적인 이익을 창출하는 것이 아니다. 선보이는 제품뿐 아니라 저마다의 표현, 체험, 현상을 통해 이루어지는 커뮤니케이션의 감각적 측면에서 부가가치를 창출하길 원한다. 이제 우리의 총체적 사고에 영향을 끼치는 것은 광고나 커뮤니케이션이 아니라 브랜딩이다. 브랜딩은 우리가 갈망하는 것을 일으키는 원천적인 에너지로, 지적이고 실질적인 원동력이다. 이런 맥락에서 조형은 직관적인 느낌과 열린 마음으로 작업하는 과정이다. 이는 디자이너에게도 적용된다. 디자이너는 조형의 효과를 이성과 감성으로 확인하는 사람들이기 때문이다. 디자인 초안에는 각자의 갈망이 담겨 있지 않은가.

디자인은 우리의 갈망을 일깨운다. 미학에 내재된 것이 더 높은 것에 대한 약속이라면, 그 안에는 일관성, 완성도, 완결미가 담겨야 한다. 그리고 이것이 디자인에 필요한 요소라면, 우리는 이 목표를 달성하고자 노력해야 한다. 모든 과정은 무의식적으로 일어난다. 결국 체험하는 사람만이 갈망을 대면할 수 있다.

우리가 느끼는 시각적 인상은 끊임없이 변화한다. 그래서 항상 다르게 지각한다. 이는 시대적 현상이다. 디자인 영역이 다각적으로 발전한 요즘, 조형이라는 개념은 생활 곳곳에 깊숙이 파고든다. 과거에는 제품과 커뮤니케이션, 건축이 디자인을 평가하고 그 위상을 높여주는 역할을 했다면, 미래에는 조형하고 생산하는 모든 것이 통합되어 디자인에 반영될 것이다.

전문적인 이해가 보편적인 이해보다 훨씬 앞선 것이라고 해도 보편성을 자각하는 과정에서 디자인을 새로운 관점으로 이해하는 능력이 생긴다. 이러한 관점에서는 디자인을 외형을 통해 가치를 높이는 수단으로 국한하지 않는다. 이제 디자인은 기능과 미학, 유용성,

생산, 자원 소비, 운송, 활용 등 통합적 관점에서 제품을 개발하는 방법이다. 물론 미학적 관점에서 가치를 높이는 수단으로 활용할 수도 있다. 다만 총체적인 조형물로 인식해야 한다는 의미다. 좀 더 정확하게 표현하자면 이제 우리는 제품, 콘텐츠, 프로세스를 구성하고, 이데올로기적 관념이 아닌 이상적 관념으로서의 디자인을 지향해야 한다.

미학적 기호에는 흡인력이 있다. 이 흡인력은 각 기호에 해당하는 약속이나 체험과도 연결되어 있다. 이것이 소비자가 브랜드를 계속 찾는 원동력이다. 흡인력은 기능적 과제를 결합하거나 기능적 미학을 구현할 때 생성된다. 그 결과 콘텐츠와 제품 수준이 한 단계 상승한다. 브랜드 중심으로 돌아가는 현대 사회에서 우리가 근원적으로 느끼는 더 높은 것에 대한 갈망은 사회적인 혹은 심리적인 지위 상승 욕구로 대체되었다. 브랜드 미학은 다양한 세계를 창조하고, 제품이나 상품을 통해 새로운 자양분을 공급하며, 이러한 욕

구를 충족시키는 데 사용된다. 그렇다면 이는 공생 관계가 아닌가. 소비자가 필요로 하지 않거나 원하지 않는 것은 시장에서 확고한 위치를 차지할 수 없다. 시장에는 소비자에게 팔릴 만한 제품만 공급된다.

한편 갈망을 좇다 보면 부작용이 생긴다. 일부 소비자는 교묘하게 전문성을 발휘하는 상업적 갈망에 빠져 브랜드와 소비를 통해 자신의 가치와 지위, 존재감을 확인한다. 디자인은 제품, 마케팅, 커뮤니케이션에서 정교한 미학적 총체Syntax로서 이러한 갈망을 부추기는 데 일조하는 셈이다. 현시대의 전형적인 특징은 시장 상황을 우선으로 여기며 극단적으로 상업화된 아이디어만 성공한다고 믿는 것이다. 이런 분위기에서 아이디어가 사장되지 않기 위해 시장의 특성을 반영하고 초점을 맞출 수밖에 없다.

앞서 언급했듯이 디자인에 마음이 흔들리는 '스타일 집단'을 사로잡으려면 기능성은 물론이고 소비자의 의식적·무의식적 갈망을 충족시켜줘야 한다. 그러기

위해 소비자에 대한 정보가 필요하다. 여기서 가장 중요한 요소는 소비자의 심리를 정확하게 파악하는 것이다. 디자이너는 타인의 생각에 공감하고 목적 집단의 갈망을 디자인으로 표현해야 한다고 교육받는다. 이때 조형은 진공 상태에서 고유성과 합리성이 반영된 감각에 의지해 줄타기하는 모습에 비유할 수 있다. 수신인에게 확실한 인상을 남길 수 있는 조형을 위해, 바른 판단을 내리려고 한 가지 과제 설정에 몰입한 채 감정과 이성 사이를 오간다.

디자이너는 학교에서 배운 지식과 감정을 바탕으로 직관적인 판단을 내리는 데 익숙하다. 따라서 판단 배경을 정확하게 이해하거나 설명하는 데 어려움을 겪는다. 그렇다면 디자이너가 갖춰야 할 자질은 무엇인가? 디자이너는 타인의 생각을 정확하게 읽고 공감하는 능력을 갖춰야 한다. 이러한 지각에 따른 조형의 범위는 어디까지인가? 이것이 우리 내면을 인도하는 갈망일까?

디자인과
콘텐츠

콘텐츠에 의존하는 형태

커뮤니케이션 디자인의 기능은 콘텐츠를 전달하는 것이다. 조형 프로세스는 콘텐츠의 우선순위에 영향을 주고, 이 콘텐츠를 통해 메시지가 수신인에게 전달되도록 돕는다. 미학 실현을 전제로 하는 디자인은, 콘텐츠를 정확하게 표현하고 각색하는 과정을 거쳐 콘텐츠의 우선순위를 결정하는 데 기여한다. 이때 상호 간에 책임이 발생한다. 콘텐츠가 디자인을 결정하기 때문이다. 그리고 동시에, 수신인이 지각하는 콘텐츠를 결정하는 것이 디자인이기 때문이다. 그렇다면 디자이너와 의뢰인의 합의로 결정된 콘텐츠와 조형물이 영향을 미치는 경계는 어디인가? 겉으로 표현하지 못한, 의뢰인의 소망일까? 디자이너는 이 문제를 어떻게 바라봐야 하는가?

순수한 정보를 있는 그대로 표현할 때, 시각화된 형태에서의 디자인은 그 표현 방법에 책임져야 한다. '표현 방법'은 원래의 정보와 표현된 정보의 범위를 정하고, 수신인이 콘텐츠에 관심을 갖도록 해준다. 커뮤니케이션 디자인에서는 콘텐츠를 그 자체가 아니라, 수신인에게 지각될 수 있도록 다뤄야 한다. 커뮤니케이션 디자인은 발신인 A가 수신인 B에게 정보를 전달했을 때, B의 반응이 나타나는 과정을 바탕으로 이루어진다. 따라서 콘텐츠의 접근성과 커뮤니케이션 디자인의 본래 기능을 충족시키는 방법이 모두 중요하다. 실제로 이 원리를 디자인에 적용할 때, 디자이너는 원래의 정보를 다루는 고전적인 조형 가능성을 뛰어넘어 이 정보들로부터 다양한 영역이 생성될 수 있도록 구성한다. 이것은 수신인이 다양한 표현을 할 수 있는 실마리와 접근성을 제공한다. 동시에 발신인이 장기적으로 사용하는 표현이나 태도, 문화를 파악해 콘텐츠와의 상관관계를 밝혀내고 특성을 강조한다. 구체적으로 이것은 더 중요한 표현만 걸러내는 과정, 핵심을 축약

하는 작업, 토낼리티tonality*뿐 아니라 각 형태를 선택하는 행위를 의미한다.

어떤 콘텐츠나 주제를 접할 때 이를 폴리미디어 Polymedia**로 지각하는 경향이 심화되고 있다. 이것이 사용자의 행동과 웹사이트, 이메일, 소셜 네크워크, 실시간 기사, 인쇄 매체, 영화 등 일상생활에 존재하는 커뮤니케이션 형태를 결정한다. 사람들의 시선은 한편으로는 커뮤니케이션 형태의 상호작용으로, 다른 한편으로는 각 미디어에 기능성과 유용성을 제공할 가능성으로 이동한다. 따라서 이 두 가지가 불협화음을 내면 거부감을 느낄 수 있기 때문에 멀티채널 정보를 통해 개인의 지각 라인이 어떻게 흐르는지가 중요하다.

수신인에게 최종적으로 도달하는 것은 디자이너

* 색깔이 강하거나 약한 정도, 음의 높낮이와 길이의 어울림.
** 다니엘 밀러Daniel Miller와 미르카 마디아누Mirca Madianou가 도입한 개념으로, 미디어가 취하는 여러 형태와의 상호작용을 말한다.

가 '어떻게 표현하느냐'에 달려 있다. 사람이 한 가지에 관심을 집중하는 시간은 1초도 채 되지 않는다고 한다. 대부분의 텍스트도 자세히 읽기보다는 훑어본다. 이때 텍스트 정보를 시각화하면 조금 더 기억에 오래 남는 콘텐츠를 만들 수 있다.

디자인 자체에는 콘텐츠를 교정하거나 콘텐츠의 특성을 평가할 수 있는 기준이 없다. 단지 전송할 뿐이다. 따라서 콘텐츠에 대한 평가는 관찰자의 몫이다. 디자인이 발휘하는 영향력에서 벗어날 수 없을지라도 말이다.

이 원칙을 기반으로 제작하는 것이 광고다. 광고는 소비자에게 책임이 있다는 관점에서 출발한다. 대중을 쉽게 현혹할 수 있는 부분을 건드리면서, 모든 결정권을 교묘히 떠넘긴다. 광고는 제작에 참여하는 에이전시, 마케팅, 미디어가 공동으로 책임지는 구조다. 그러므로 이 메커니즘을 최대한 일관성 있게 활용하면 광고 효과를 극대화할 수 있다. 이때 디자인은 미학적인 요소를 제공하고 콘텐츠에 형태를 부여하는 도구가

되어, 관심 집단이 제품에 확신을 갖게 만든다. 소비를 결정하는 주체는 결국 소비자이므로 책임도 소비자에게 있다는 논리다. 따라서 광고업체는 제약 없이 광고 효과의 메커니즘을 완성하면서도 모든 책임에서 자유롭다. 게다가 소비자들의 관심을 끌기 위해 클릭(선택)과 위치 정보를 기반으로 개인화된 광고 전략이 활용되고 있다. 이러한 추세는 앞으로도 심화될 전망이다. 빅데이터 알고리즘을 활용한 분석과 대중의 관점으로 중심축이 이동하면서 개인 소비자의 비중은 현저히 감소할 것이다.

최적의 방법이라는 빌미로 기술과 디지털이 모든 것을 통제하고 결정하는 사회를 상상해보자. 과연 디자이너의 의사 결정의 자유로울 수 있을까? 사회는 이러한 최적화 논리를 끝까지 허용할 것인가? 개인의 환심을 사기 위해 고민한 표현들이 부지불식간에 인간이 결정할 자유를 갉아먹을 것이다. 디자이너는 디자인을 통해 이 작업에 참여한다. 아울러 모든 것은 그래픽 디자인, 사진 디자인, 커뮤니케이션 디자인, 스크린 디자

인, 인터랙션 디자인, 일러스트레이션 등 연관 분야의
결과에 포함된다. 분야별로 작업이 이루어지므로 결국
개인이 지고 가야 할 책임도 줄어드는 셈이다. 기존의
관점에서 살펴보면 디자인 작업을 제시한 이initiator에
게 모든 책임이 있다. 그가 디자인 전반에 관여하고, 결
정권은 소비자에게 넘긴다. 이것은 세계화, 성장, 소비
에 초점을 맞춘 비열한 메커니즘이다. 이 메커니즘에
서는 소셜 네트워크를 통해 감각의 순환이 원활해진다.
브랜드는 대상 집단이 실제로 원하거나 원하리라고 예
상되는 것을 공급한다. 공동체는 공공심을 잃고 이 가
치관을 후손에게 그대로 전한다. 이제 공동체는 전 세
계 소비 성향과 가치를 부각한다. 사람들의 행동 양식
은 마치 거울을 보듯 유사해진다.

　　각 사회마다 존재에 의미를 부여하는 해석이나 행
동 범위를 규정하는 문화와 종교적 기준이 있고, 지향
하는 가치가 있기 마련이다. 하지만 가치는 점점 그 의
미를 잃어간다. 진보하는 만큼 시대의 변화에 응답하
지 못하기 때문일 것이다. 개인은 현실에서나 가상 세

계에서나 메타적인 맥락에서 행동하고 느낀다. 기존의 가치 기준은 더는 중요한 의미가 아니다. 세계적인 브랜드는 글로벌 가치와 소비 감각을 전파시키기 위해 존재한다. 스마트폰, 태블릿 PC, 페이스북, 구글, 아마존은 전 세계인을 끊임없이 네트워크 커뮤니티로 끌어들이면서 이러한 가치를 전파하는 수단으로 사용하고 있다. 네트워크 커뮤니티에서는 확산 속도와 규모가 중요하다. 사람들은 규모가 큰 네트워크에 참여하며 소속감을 느끼고 즐긴다. 네트워크에서 제공하는 것들이 모호할지라도 자신의 생각을 많은 사람과 나눌 수 있기 때문이다. 정확히 어디인지는 몰라도 이 세계에 속한 누군가와 말이다.

우리가 접하는 브랜드, 해당 브랜드의 미학, 제품, 행동 양식이 이러한 감각을 부추긴다. 브랜드는 미학을 강조하고 의도적으로 소비자의 미학적 감각을 건드리면서 소비자가 자신의 소비 행위를 정당하다고 느끼도록 유도한다. 이들이 노리는 효과는 소비자가 자신의 미학적 감각이 단연 옳고 더 고상하다고 느끼도록

하는 것이다. 소비자에게 가시적 효과가 나타나려면 공급되는 제품과 서비스 수준이 현저히 높아야 한다. 디자인이 감당해야 할 역할은 이처럼 까다롭다.

지금까지 디자인은 특정한 것을 표현하거나 전달하기 위해 조형하는 개념으로 통했다. 그러나 이제는 독자적인 영역이 아니라 제품 개발, 커뮤니케이션, 마케팅, 광고와 함께 이해해야 하는 개념이다. 누구나 자신만의 표현을 극대화시킬 수 있고, 자신의 역할을 선택하고 고안할 수 있다. 이러한 현상은 오디션 프로그램과 그 참가자들에게서도 뚜렷이 드러난다. 오스트리아 출신 예술가이자 유로비전 송 콘테스트Eurovision Song Contest 우승자인 토마스 노이비르트Thomas Neuwirth가 대표적인 예다. 그는 가수로 활동할 때 여장을 하고 콘치타 부르스트Conchita Wurst라는 예명을 쓴다. 이제 느낌이나 분위기만으로 이미지를 나타내고 결정하지 않는다. 실제로 존재하는 것처럼 느껴지고, 현실에서도 찾을 수 있는 이미지가 점점 더 중요해지고 있다. 물

리적인 것에 국한되지 않고 어디서나 자신의 존재감을 드러낸다. 일례로 소셜 미디어에서 누구나 스타가 될 수 있고 자신만의 브랜드도 만들 수 있다.

과거에는 콘텐츠와 형태의 맥락, 연관성을 중시했지만 이런 고전적 논리 역시 상대화되고 있다. 겉으로 드러나는 개인의 이미지는 이 사람이 누구이고 무엇을 좋아하는지를 표현하는 단순한 투영면이 아니다. 그의 존재를 표현하는 거울이나 다름없다. 따라서 외적인 형태는 내적인 변화에 대한 소망까지 비춘다. 개성은 형태와 그 형태가 표현하려는 것에 초점을 맞춘다.

모든 디자인 프로세스는 기본적으로 콘텐츠와 형태의 실질적인 상관관계를 갖는다. 디자인의 본질적인 목표는 최적화된 표현을 찾는 것이다. 이때 긍정적인 측면은 부각하는 반면 부정적인 측면은 상대화한다. 결국 원래 상태보다 더 나아지도록 하는 것이 최적화인 셈이다. 어떤 면에서 이것은 이상화idealization다. 더 좋고, 더 좋아지고, 더 좋아 보이는 것이 실제로 더 좋은(더 아름다운, 더 매력적인, 더 흥미로운) 영향을 끼친다.

아마 간접적으로도 그럴 것이다. 최적화는 특정한 대상을 미화하는 것이지만, 이상에 도달하기 위해 발전하는 과정이기도 하다. 어떠한 가치관으로 이러한 이상을 좇고 어떤 모습으로 보이는지는 중요하지 않다. 그러나 형태와 콘텐츠 사이에 연관성이 없으면 최적화에도 한계가 있다. 하나의 극단적인 사례가 있다. 판매자는 그럴듯한 디자인으로 포장된 고가의 제품을 내놓지만 품질이 뛰어나지 않으면 소비자의 만족도는 떨어진다. 실망한 소비자가 인터넷에 제품 후기를 남기면 결국 판매자는 큰 손실을 입는다. 겉모습만 번드르르하고 알맹이가 비어 있으면 역효과가 날 수밖에 없다. 이런 얄팍한 술수는 요즘처럼 투명하고 네트워크화된 세상에서 통하지 않는다. 최적화에 대한 책임은 의뢰인과 디자이너의 몫이다. 이들이 책임 의식 없이 콘텐츠의 기능성을 무시하고 형태만 따르다 보면 경제 활동의 신조라고 할 수 있는 신뢰와 호평, 성장은 사라지고 만다. 인터넷이 주는 투명성과 대중의 접근성은 겉모습과 본질이 서로 연결된다는 것을 전제한다. 따라

서 기업은 어떤 경우에라도 형태와 콘텐츠가 조화를
이룰 수 있는 최적의 전략을 추구해야 한다.

　이상화된 형태는 본질을 유지하면서도 소비자의
요구를 반영한다. 궁극적으로 콘텐츠와의 조화를 이루
는 데 기여하는 셈이다. 이는 제품, 사람, 가치관, 커
뮤니케이션에도 해당한다. 콘텐츠가 형태를 결정할 수
있듯이 형태도 콘텐츠를 결정할 수 있다. 1876년 독
일의 물리학자이자 철학자인 구스타프 페히너Gustav
Theodor Fechner가 『미학 입문Vorschule der Ästhetik』에서
"예술 작품이 추구해야 할 가치 중, 내용 자체가 그대
로 표현되는 형태보다 더 중요한 것이 무엇이겠는가."
하고 말한 것과 같은 맥락이다.

디자인과
커뮤니케이션

나는 존재한다, 고로 소통한다

디자인은 커뮤니케이션을 한다. 그리고 디자인이 시작되기 전에도 커뮤니케이션은 이미 이루어졌다. 오스트리아의 심리학자이자 커뮤니케이션 이론가 파울 바츨라비크 Paul Watzlawick는 "인간이 소통을 하지 않는 것은 불가능하다."고 했다. 그는 커뮤니케이션의 핵심을 이루는 이론적 원칙을 다섯 가지 공리Axiom로 정리했다. 이에 따르면 외적으로 나타나는 모든 현상과 행동에서 이미 커뮤니케이션이 이루어진다. 이것이 시각적 요소에 핵심 가치를 두는 우리 세계의 디자인이다. 바츨라비크의 인식은 설득력이 있다. 그러나 현실에서 끊임없이 악용되고 있다. 바츨라비크가 제시했던 공리의 결과가 너무 복잡한 탓일까.

커뮤니케이션의 개념은 생물들 사이에서 일어나는 교류다. 이러한 교류는 심리학이나 언어학은 물론 끊임없이 변하는 미디어 영역에서도 일어난다. SMS, 왓츠앱WhatsApp, 핀터레스트Pinterest와 같은 새로운 형태의 커뮤니케이션이 인간 사이 교류에도 변화를 일으킨다. 커뮤니케이션은 다양한 관점으로 해석된다. 해석의 범위는 이론적이면서도 정도를 벗어날 수 있다.

커뮤니케이션Kommunikation은 라틴어 'communicare'에서 유래한 단어로 '나누다, 보고하다, 참여하다, 공동으로 하다, 연합하다'라는 의미를 지니고 있다. 본래 여러 사람이 관련된 사회적 행동이라는 뜻이며, 정보 교류 혹은 전달이라는 의미가 내포되어 있다. 이 맥락에서 '정보Information'는 지식과 인식, 체험이 집약된 표현이다. 디자인과 커뮤니케이션은 학문에서 시각적이면서도 비언어적인 커뮤니케이션 범주에 들어간다. 이러한 관점에서는 개인 커뮤니케이션(대화)이 아니라, 수신인을 알지 못하는 상태에서 이루어지는 대중 커뮤니케이션이다.

바츨라비크의 다섯 가지 공리*는 이에 관련된 학술적 논의며, 개인 커뮤니케이션 임상 분석을 통해 도출한 결과다. 앞서 말했듯이 그는 첫 번째 공리에서 "인간이 소통을 하지 않는 것은 불가능하다."고 했다. 모든 사람의 행동에는 커뮤니케이션과 연관된 특성이 포함되어 있기 때문에, 두 사람이 서로의 존재를 인식하자마자 커뮤니케이션이 시작된다는 것이다. 다시 말해 행동(존재)에서 시작한다. 행동에 대응하는 것이 없기 때문에 사람은 행동하지 않을 수 없고, 결국 커뮤니케이션을 하지 않는 것은 불가능하다. 결국 우리는 비언

* 파울 바츨라비크는 커뮤니케이션에 필요한 기본 원칙을 다음과 같이 정의했다. 1)인간이 소통을 하지 않는 것은 불가능하다. 2)모든 커뮤니케이션에는 내용과 관계의 측면이 있고, 후자가 전자를 결정하며, 메타커뮤니케이션을 이룬다. 3)소통하는 과정에서 발신자의 의도와 수신자의 해석은 다를 수 있다. 4)커뮤니케이션은 디지털 방식과 아날로그 방식을 포괄한다. 5)모든 의사 소통은 대칭적 혹은 상호보완적으로 이루어진다.

어적·무의식적으로 커뮤니케이션을 하고 있는 셈이다.

이 이론을 기업과 브랜드의 커뮤니케이션에 접목시키면, 이들의 존재와 활동이 소비자에게 지각되는 순간 이미 커뮤니케이션이 시작되었다는 의미로 해석할 수 있다. 특별한 의도가 없다고 해도 이미 진행 중이라는 것이다. 이때 커뮤니케이션은 한편으로는 기업의 존재를 통해, 다른 한편으로는 수신인을 관찰하는 행위를 통해 이루어진다.

두 번째 공리에서 바츨라비크는 "모든 커뮤니케이션에는 내용과 관계의 측면이 있고, 후자가 전자를 결정한다."고 주장한다. 그는 이것으로 발신인과 수신인의 관계를 구분했다. 모든 커뮤니케이션에는 객관적 정보, 즉 내용의 범위를 넘어서는 암시가 있다. 여기서 암시란 발신인이 자신의 메시지를 어떻게 다루고, 수신인과의 관계를 어떻게 이해하는지를 말한다. 이것이 관계적 측면이다. 내용적 측면은 알림의 대상인 '무엇'을, 관계적 측면은 발신인이 수신인에게 알리고자하는 내용을 이해하려는 '방법'을 의미한다. 두 사람이

커뮤니케이션할 때 서로를 이해하는 기본 요소가 관계 유형이다. 이는 메시지를 전하려는 의도와 메시지를 해석하고 이해하는 방식에서 중요한 역할을 한다.

대중 커뮤니케이션에서는 대상 집단과 관심 집단에 중점을 둔다. 이때 콘텐츠를 커뮤니케이션으로 만드는 것이 디자인이다. 콘텐츠가 조형을 통해 구성되는 것이 아니라 시각적으로 해석되는 것이라면, 이것은 순수한 정보이자 프로그래머의 코드와 같다. 최적의 표현으로 디자인을 강조할 때 '방식'과 표현이 그 핵심이다. 커뮤니케이션은 정보와 디자인을 통해 결정된 처리 방식, 수신인과 발신인의 관계로 이루어진다.

커뮤니케이션 핵심 이론에서 텍스트에 표현된 것을 받아들이는 건 발신인의 자유라고 한다. 이것이 아리스토텔레스Aristoteles가 말하는 '본질'이다. 커뮤니케이션 발달 이론과 조형 프로세스에 따르면 텍스트를 작성한 뒤 디자인 프로세스가 진행된다. 내용이 형태를 결정하고, 디자인이 글을 시각적으로 해석한다. 이

때 발신인과 디자이너의 생각이 동기화된 것이 가장 좋은 상태다. 실제 작업에서는 순서가 약간 다르다. 핵심 텍스트는 사전에 준비한 콘셉트에 맞춰 이미 디자인에 반영되어 있다. 텍스트를 작성하기도 전에 디자인이 있고, 디자인은 프로세스에 맞춰 마무리된다. 디자인 프로세스에서는 텍스트와 이미지(디자인에서 구상하고 사진으로 작성된 모티브)가 맥락에 따라 작성되고 합성된다. 콘텐츠를 수신인에게 어떻게 제공할 것인지 콘셉트와 아이디어를 기획하는 작업은 저자autor와 이미지 제너레이터image generator가 맡는다. 커뮤니케이션 디자이너는 진행 과정과 할당된 업무에 맞춰 콘텐츠를 시각화하거나 시각적으로 해석하는 사람으로, 콘텐츠를 구성하고 해석하며 내용을 보완한다.

그만큼 디자이너는 중요한 위치에서 작업하며, 디자인을 통해 사람들이 메시지에 접근할 수 있게 해준다. 아울러 콘텐츠의 핵심만 뽑아내서 인식할 수 있는 형태로 만든다. '어떻게'에 이미 메시지가 포함되어 있는 셈이다. 다시 말해 핵심만 추린 형태로 간소화시키

는 '방법'과 '결정' 속에 메시지가 있다. 디자인은 형태라는 수단으로 콘텐츠의 정수를 강조하는 작업이기 때문이다. 이러한 첨예한 작업이 디자인을 통해 실현된다. 어떻게 해야 커뮤니케이션이 이루어지는 형태를 구성할 수 있을까? 상호 의존 관계에도 독립적으로 행동하며 서로에게 영향을 줄 수 있는 영역이 있다. 그 방법을 결정하는 사람은 발신인이다. 누가 무엇을 말해야 하는가? 홍보, 기업, 제품, 어떤 유형의 메시지를 선택할까? 어떻게 해야 메시지들을 서로 비교하며 다룰 수 있을까? 발신인의 커뮤니케이션 문화에 명문화된 혹은 명문화되지 않은 규정이 있는가? 메시지가 신념이나 배경에서 비롯된 행동일까, 아니면 고유의 정체성과 관련된 표현을 제품의 장점으로 활용하려는 의도일까? 이 메시지를 판매하거나 알려야 할까? 어떻게 해야 장기적인 커뮤니케이션 목표를 달성할 수 있을까? 이를 뒷받침하는 메타 메시지가 존재할까? 이러한 질문은 상대방, 즉 수신인에게도 중요하다. 어떤 수준의 정보가 수신인에게 도달해야 하는가? 수신인의 지

식에 대한 욕구는 어느 정도인가? 수신인은 어떤 정보를 어떻게 수용해야 하는가? 상대방의 유형이라는 것이 있는가, 아니면 함께 언급해야 할 다양한 관심 집단이 있는가? 여기에 부분 집합이 존재하는가, 아니면 한 가지 상황에 대해 각 집단이 다양한 주장을 하는 것인가? 수신인에게 메시지는 얼마나 중요한가? 지금까지 발신인과 수신인의 관계는 어떠했는가? 이 관계에서 무엇을 기대하는가?

다음 측면은 미디어다. 미디어는 고유의 지각 기준과 형태가 있다. 그 바탕은 미디어가 만들어낸 체험이다. 수신인은 개인적인 관점에서 이를 지각한다. 가령 박람회 부스나 행사에서 체험한 것은 수신인에게 오랫동안 강렬한 인상을 남길 수 있다. 이러한 인상이 공간감과 통합되면 수신인의 모든 감각이 살아난다. 이제 그는 공간을 감각으로 체험한다. 미디어의 형태는 '어떻게' 할 것인지 방법을 결정한다. 데스크톱 컴퓨터, 스마트폰, 인쇄 매체, 공간적 상황 중 무엇을 통해 지각

될 것인가? 디지털 미디어의 경우, 수신인이 어떤 상황에서 정보를 만날 것인지 자동으로 결정된다. 지하철, 아침식사 자리, 여가 시간, 일터. 이 짧은 순간에 수신인이 정보를 접하는 데 너무 많은 시간을 보내는 것은 아닌가? 수신인은 어떤 정보를 기대하는가? 수신인의 관심이 다른 곳에 있다면 저녁 시간대로 바꾸는 것이 좋은가? 어떤 상황에서 접근성이 가장 높아질까? 그는 정보를 찾고 있는가, 아니면 이미 찾았는가? 커뮤니케이션의 맥락과 미디어 네트워크 상태는 어떠한가? 수신인은 메시지를 한 번만 접했는가, 아니면 간격을 두고 여러 번 접했는가? 메시지는 입으로 전해지는가? 커뮤니티와 '좋아요'와 상관 없는 독립적인 메시지인가? 수신인은 미학에서 발신인이 의도한 시각적 인식의 패턴을 찾았는가? 디자인이 수신인의 바람을 그대로 반영한 수준인가, 아니면 그의 기대를 넘어서 이목을 집중시킬 수 있는 새로운 관심 포인트가 있는가? 이 디자인이 수신인의 마음에 드는가? 그대로 밀고 나갈 것인가, 아니면 유행을 따를 것인가? 미학적

처방 효과를 자주 체험하며, 얼마나 기대하고 있는가?

커뮤니케이션 '방법'에는 메시지에 관한 정보가 응축되어 있다. 그 과정에서 언급된 모든 상관관계를 찾아내 수신인에게 중요하고 긍정적인 체험으로 끌어낸다. 이것이 커뮤니케이션 디자인 기법이다.

바츨라비크의 관점과 그의 첫 번째 공리를 따른다면 존재만으로도 커뮤니케이션이 가능하다. 비록 그 내용이 본래 의미와 관련 없을지라도 모든 형태에는 시사하는 바가 있다. 제품은 형태에서 구현된다. 그 안에 퀄리티, 기능성, 성공, 권력을 상징하는 다양한 메시지가 담겨 있다. 수신인은 소통하기 이전에 대상과 상품, 건물 등을 지각한다. 암시된 메시지를 통해 이미 확신하게 된다. 예를 들어 아이폰에는 매뉴얼이 없다. 단순한 제품의 형태와 특성에 중요한 모든 것이 담겨 있다. 사용자는 직관적으로 그것을 안다.

기술 제품에 관한 설명은 대개 광범위하고 이해하기 어렵다. 그래서 기술 제품은 형태와 디자인으로 모

든 것을 표현하기도 한다. 이것이 애플의 디자인 개발 단계다. 애플은 일관성 있게 사용할 수 있는 터치스크린 제품을 출시한다. 미세하게 손가락만 움직이면 기계를 작동시킬 수 있고, 누구나 이해할 수 있는 툴을 개발한다. 단순한 손놀림이라는 기본적인 신체 능력의 상관관계를 파악해 디자인에 반영한 것이 애플 디자인의 모토이자 성공 비결이다. 애플이 디자인의 본질을 완벽하게 이해하고 사업 전략으로 성공시킨 모범 사례라 할 수 있다. 지금의 애플을 있게 한 스티브 잡스Steve Jobs는 아주 작은 부분 하나도 소홀히 하지 않았다.

실제로 수신인은 자신이 중요하다고 생각하는 메시지를 먼저 받아들인다. 구체적으로는 무의식과 의식의 경계에서 자신의 마음을 움직일 수 있는 메시지를 말한다. 결국 수신인에게 도달하는 것이 메시지다. 콘텐츠의 관점에서 커뮤니케이션 디자인은 가장 복잡한 상관관계를 다루는 디자인 분야다. 이 작업이 얼마나 어려운지 우리는 이미 알고 있지 않은가.

무의식의 공감

혹은 복잡한 과제 해결의 열쇠, 디자인

디자인과
인지

의식적으로 비우기

디자인은 머릿속에서 탄생한다. 인지적 사고가 가능해야 디자인을 할 수 있기 때문이다. 여기서 인지란 포괄적인 의미에서 사용되는 개념으로, 의식적 사고와 무의식적 사고에 모두 해당한다. 무의식적 사고는 언뜻 사리에 어긋나는 것처럼 보인다. 하지만 복잡한 사고 과정은 의식하고 있는 상태가 아닌 그 이면에서 진행된다. 의식적 지각이든 인상을 처리하는 과정이든 말이다. 디자인은 인지적 체험을 저장하는 공간이다. 수신인은 이 공간에 긍정적인 체험만을 남기고 싶어 한다. 한편 창의력이나 상상력과 같은 특수한 인지적 능력은, 아직 존재하지 않는 이미지를 만들기 위한 디자인 개발의 필수 요소다. 훌륭한 디자이너는 현장에서 창의력, 공감 능력, 지식을 조화롭게 활용하는 방법을 배운다. 의뢰인이 까다로운 요구 조건을 제시했을 때도 새로운 디자인을 개발해 실력을 보여줄 준비가 되어 있다. 디자인 교육 커리큘럼에 이런 사항이 반영되어야 하지 않을까. 6학기 과정을 이수한 학생이 현장에서 원하는 실력을 갖추고 있을까?

모든 커뮤니케이션 형태에는 관찰자의 체험이 나름의 방식으로 스며든다. 특히 사적으로 연결될 때 그 흔적이 더 짙다. 감각과 인지 영역의 상호작용이 긴밀하게 이루어질수록 더 인상적이고 심오한 체험이다. 특히 커뮤니케이션 디자인에서 그 효과가 강하다.

디자인의 주된 목표는 조화로운 인상을 남기고, 그 안에서 총체적인 효과를 발휘해 긍정적인 체험을 불러일으켜, 기억에 저장시키는 것이다. 어떤 대상을 지각할 때 제품이나 기업, 서비스를 접한 적이 있는지 여부가 중요하다. 방금 전에 겪은 체험과 기억 속에 저장되어 있는 체험은 '담보'와 같은 역할을 한다. 새로 출시된 음료를 시음하는 경우를 생각해보자. 소비자는 이전에 마셔본 음료와 연관 지어 맛을 평가한다. 이는 과거와 현재의 인지적 체험이 혼합된 상태다. 음료가 맛있어서 그 맛을 반복적으로 체험하길 원하는 소비자는 음료를 재구매할 것이다. 반면 음료가 맛이 없다고 생각하는 소비자는 더 이상 마시지 않고 자신의 의견을 판매자에게 전할 것이다. 일반적으로 1차 체험에서

소비자의 시선을 사로잡지 못한 제품은 나중에도 관심 받기 어렵다. 이 음료에 대한 소비자의 흥미가 이미 사라졌기 때문이다. 게다가 신제품으로 그를 유혹하는 경쟁사도 있지 않은가.

연관성은 혈통, 사회화, 연령, 관심사, 경험에서 온다. 이러한 요인과 호기심의 정도에 따라 연결의 강도가 결정되고 유연하게 변한다. 예를 들어 자폐아는 평범한 사람과는 전혀 다른 연관성을 느끼며 산다. 이들은 특정한 부분에만 관심을 보인다. 이러한 능력이 없는 이들과는 비교할 수 없을 정도로 그 정도가 심하다.

디자이너가 할 일은 종합적으로 체험할 수 있는 여건을 만드는 것이다. 경제적인 관점에서의 우선 과제는, 제품에 맞는 소비자와 관심 그룹을 찾아 이들의 시선을 사로잡을 수 있는 방법을 알아내는 일이다. 제품이나 콘텐츠는 관심 그룹과의 연관성이 잘 드러나도록 미학적, 기능적, 내용적 약속과 연결되어야 한다. 이 약속은 직접적이거나 간접적인 형태로 표현될 수 있다. 여기서 '직접적'이란 구체적으로 표현하는 것을, '간접적'이란

어떤 장점에 대한 표상이 생기는 것을 의미한다.

의식적 지각은 연관성과 직접적으로 연결되어 있다. 소비자는 자신에게 중요하다고 생각하는 제품만 기억하는데, 개인마다 제품을 판단하는 지각과 관심 패턴이 있기 때문이다. 이 패턴을 기준으로 중요도와 장점의 등급이 매겨진다. 체험과 연관성은 지각한 뒤에 일어나는 중요한 현상이다. 이 두 요소는 제품에 대해 흥미와 관심을 계속 가져야 할지, 제품을 구매해야 할지, 제품을 어떻게 기억해야 할지 판단하는 기준이다.

학문적 관점에서는 정보를 지각, 연결, 처리, 카테고리화, 평가할 때(감각적 인상) 인지하는 것을 중요시한다. 인지Kognition는 '알다'라는 의미를 지닌 라틴어 'cognoscere'에서 유래한 단어로, 정보를 처리하는 과정을 일컫는다. 포괄적인 의미에서 사고, 즉 의식적 사고와 무의식적 사고를 뜻한다. 인간의 다양한 인지 능력은 정보를 지각하는 행위(감각적 인상, 지식)뿐아니라 정보를 처리하는 능력(연결, 귀납적 추론, 해석,

저장, 기억)에서 탄생한다. 주의력, 기억, 학습, 창의력, 계획, 방향 설정, 상상력, 논증, 의지, 믿음도 인지 능력에 속한다. 이 모든 것이 체험을 서로 연결하고 해석한 결과다.

이러한 인지적 지각은 디자인을 통해 의식적이거나 무의식적으로 다룰 수 있다. 마케팅에서 인지는 구매 행위에 중요한 역할을 하는 정보 처리 프로세스다. 정보 처리란 발신인(브랜드,기업)과 수신인(잠재적 소비자) 사이에서 일어나는 과정 그리고 이것이 수신인에게 일으키는 결과를 의미한다. 정보 처리 프로세스의 빈도와 특성(형태, 콘텐츠, 약속)은 고객에게 어떤 정보를 주며, 고객은 그 정보를 어떻게 받아들이고, 판단하고, 저장하고, 호응하고, 구매할지 결정하는 데 영향을 준다. 브랜드 이미지나 커뮤니케이션 방안을 구성하는 개별 요소들이 있다. 개인이 이 요소 간에 일관성이 없다고 지각하는 경우를 인지적 불협화음이라고 표현한다. 물론 이때 감각은 아주 미세하다. 불협화음은 그 부분에서 느껴진다. 이를테면 표면의 질감, 바닥을 걸

을 때 발에 닿는 느낌, 공간의 소리, 비행기 부스 냄새, 상점 분위기 등이다. 개개인이 가진 성향과 지각 수준에 따라 사람들은 불협화음을 전혀 다르게 받아들인다. 디자이너는 이러한 모든 것을 간파해야 한다.

소비자는 '오늘 단 하루만 70퍼센트 세일'처럼 극단적인 광고 문구를 접하는 순간 판단력이 흐려진다. 불협화음에 대한 민감성이 떨어지기 때문이다. 판매자는 이 점을 노린다. 평범한 제품을 고가 제품으로 둔갑시켜 할인 판매하는 꼼수를 쓴다.

모든 지각적 인상은 인지된 기억 속에서 과거의 체험과 상쇄되며 관계를 맺는다. 사람들은 한번 체험한 대상에 대해 상대적인 평가를 내릴 수 있지만, 지각적 인상을 완전히 지워버릴 수는 없다. 그래서 커뮤니케이션을 이용해 불협화음을 피하고 긍정적으로 1차적인 체험을 할 수 있는 조건을 만들어야 한다.

기억에는 자기 자신을 비롯해 환경과 과거, 현재, 미래에 대해 생각하고 느끼는 것도 저장된다. 개인적

으로 느끼는 것들이다. 하지만 다른 사람을 통해 체험할 수도 있다. 예컨대 문화적이고 사회적인 영향(직업 교육, 사회적 환경, 가치, 살아온 이야기, 시간적 측면)은 객관적이고 집단적인 인지적 기억을 형성하는 토대다.

학문적으로 인지는 아주 다양하게 해석될 수 있는 개념이다. 인지는 어떤 원칙에 따라 이행되는가? 이러한 연결 관계는 어떻게 작동하는가? 사람들은 연결 관계가 기억, 상상력, 학습, 동기, 집중 등을 관장하는 작업 기억working memory을 결정한다는 것을 이미 알고 있다. 정보 처리 관점에서 인지는 지식을 의식적 혹은 무의식적으로 처리하는 과정이다. 그렇게 지각한 정보는 100퍼센트 다 사용되지 않는다. 인상을 감지하거나 지식을 받아들임으로써 뇌에 도달하는 모든 것이 의식으로 전달되지는 않기 때문이다. 정보는 무의식 상태에서 인지된 다음, 특정한 지식 상태에 도달하면 수면 위로 드러난다. 인간이 지각적 인상과 감각적 인상을 인지하고 구체적으로 처리하는 능력에는 한계가 있다.

한편 체험과 지각적 인상이 마주치면 떠오르는 것이 있다. 우리는 이것을 창의력이라고 한다. 아직 존재하지 않는 것을 이미지로 구현하는 능력으로, 새로운 것을 학습하고 발전하는 데 필수 요소다. 새로운 연결 고리를 만들기 위해 자신의 사고와 체험 패턴에 어느만큼 자유를 허하고 기존의 것에 얽매이지 않아야 할까, 그것이 창의력을 판단하는 기준이라고 할 수 있을까?

디자인은 정신적 능력의 지배를 받는다. 디자이너는 공감 능력과 섬세한 감각은 물론 성찰, 지식, 상상력을 갖춰야 한다. 그리고 이것을 추상화하고, 지식과 연결시키고, 스스로 상상하며 해결 방안을 찾아야 한다. 이런 능력을 갖추고 있는 사람이 새로운 것을 창조할 수 있다. 이것이 디자인의 기본이다. 학교에서 배우는 것만으로 이런 상관관계를 이해할 수 있을까? 디자이너가 굳이 인지적 사고에 관한 논의를 해야 할까? 아이디어로 살아가는 사회만이 창의적 사고를 훈련할 수 있는 진정한 길이 아닐까.

디자인과
디자이너

사고와 감각의 만남

다방면에 능통하고 시야가 넓은 디자이너에게 필요한 능력이 있다. 의식적으로나 무의식적으로나 복잡한 상황을 꿰뚫어보는 능력, 인지적 지능, 창의력, 공감 능력, 다양한 관점에서 생각하는 능력이다. 이제 디자이너는 미학적 스타일리스트라는 기존의 역할에서 벗어나 중재자Mediator가 되어야 한다. 그렇다면 디자이너는 사람들의 다양한 기대와 요구를 전달하고, 인지적 지능과 창의력을 바탕으로 복잡한 과제를 설정하는 일에 익숙해져야 하지 않을까.

디자이너라는 직업의 진화에는 끝이 없다. 이제 디자인 하나로 사회 발전을 꾀하는 것은 흔한 일이다. 미술 공예운동에 참여했던 예술가와 공예가, 바우하우스와 울름조형대학의 선구적인 사상가들, 디터 람스와 루이지 콜라니Luigi Colani, 멤피스 그룹, 데이비드 카슨David Carson 등 다양한 색깔의 디자인계 거장들, 스테판 사그마이스터나 브래들리 뮨코비츠Bradley Munkowitz의 스튜디오 그뭉크GMUNK와 같은 디자이너 세대만 봐도 알 수 있지 않은가!

최근 20년 동안 애플과 어도비Adobe의 혁신 주기는 21세기 미디어 도구 발전에 박차를 가하며 발전 추이를 앞당겼다. 사람들은 젊은 디자이너들이 내놓는 창의적인 작업물에 열광하고(초기에는 파급 효과를 느끼지 못한 채), 이런 반응은 직업에도 근본적인 변화를 주었다. 한편으로는 오랫동안 디자인을 실행하는 데 반드시 필요했던 직업군이 과잉 공급으로 갑자기 사라지기도 했다. 다른 한편으로는 포스트모더니즘의 다원주의, 생산과 미디어의 기술화, 멈출 줄 모르고 성장하는

인터넷 조직과 디지털 미디어의 영향으로 신종 직업이 생겼다. 하지만 오틀 아이허처럼 개인의 확신과 개성 있는 태도에서 창의적인 스타일을 창조하는 디자이너는 점점 줄어드는 추세다. 디자이너는 미학적·기능적·경제적·환경적 요구의 중재자이며, 인지적 지능과 창의력을 바탕으로 시대가 요구하는 범위에서 복잡한 과제를 수행할 사명이 있다. 이와 더불어 시대의 복잡성을 극복하고, 과제에 대해 자신이 내놓은 해결책에 책임을 져야 한다.

우리 사회에 일어나는 변화가 동반하는 현상이 있다. 속도와 관련된 문제다. 변화의 밀도와 동시성의 가능성을 열어준 인터넷이, 이러한 밀도와 동시성을 통제하기 어렵다는 사실을 깨달은 것이다. 누가 제도화된 사회 참여자로부터 이런 변화를 통제할 것인가? 우리는 아직 이 질문에 대한 답을 찾지 못한 채 무기력한 상태로 있다. 세계화된 사회를 누가 통제할 수 있을까? 장기적으로 보면 인터넷과 대중은 교정책일 수 있다.

앞으로 인터넷을 통해 정치적인 절차와 결정이 민주적으로 다뤄지길 기대할 수 있을까?

디자이너와 디자인 에이전시는 무한 경쟁 중이다. 경제적인 측면에서 통용되는 논리와, 의뢰인과 피의뢰인의 독립적인 관계에 관한 논의가 이루어지고 있다. 그 기준은 가격 최적화, 규칙에 대한 순응성 그리고 안정성이다. 이를 합리적이고 투명하게 진행하는 과정에서 디자이너는 본능적으로 조직에 해가 되는 행위를 피한다. 의뢰인과 피의뢰인의 관계도 변했다. 예전에는 의뢰인과 디자인 에이전시가 협업 관계였지만, 디자인 에이전시는 용역 업체로 전락했다. 둔감한 의뢰인은 이 상황이 디자인의 질적 손실과 결부된다는 사실을 깨닫지 못한다. 낙찰 대상은 최저가를 제시하는 업체로, 의뢰인이 말하는 부분만 채워주는 평범한 결과물을 내놓을 수밖에 없다. 전문가에게 디자인 품질은 다음 문제다. 이는 자존심 세고 까다로운 디자이너들의 세계에서만 일어나는 일이다. 협업을 위해 의뢰인과 디자이너의 신뢰

관계를 돈독하게 다지는 과정이 필요하지 않을까.

그렇다면 디자이너는 이성과 감성의 균형을 잘 조절하고, 의뢰인의 특별한 요구 사항에 맞춰 작업할 줄 알아야 한다. 작업에 필요한 기본 지식을 철저히 익히는 것은 물론 디자인 프로그램을 능숙하게 다뤄야 한다. 훌륭한 디자이너는 이성적으로 사고하고 분석하며, 타인의 생각에 공감하고 예측하고 연상할 수 있는 사람이다. 인지적 능력은 사람마다 다르게 나타나는데 가장 중요한 부분이 창의력이다. 창의력이야말로 디자이너에게 필요한 재능이다.

미국의 심리학자 조이 길퍼드Joy Paul Guilford는 창의력이 문제에 대한 민감성, 아이디어의 유동성과 유연성 같은 요인이 있을 때, 매번 새롭고, 지금까지 존재하지 않았던, 소수의 사람들이 생각해낸 효율적인 문제 해결 방안이라고 했다. 다음은 길퍼드의 문장을 그대로 옮긴 것이다. "창의력은 예전에는 생각하지 못했던 독특한 수단이자 독창성, 이 문제를 해결하기 전에는 개인이 어떤 식으로도 생각할 수 없었고(문제에

대한 민감성), 다양한 문제 해결 가능성을 제시하는(아이디어의 유동성), 어떤 문제에 대한 시의적절한 해결 방안(유연성)이다." 길퍼드는 창의력 발휘에 영향을 끼치는 지능 요인이 사고 확산의 전제 조건이라고 했다.

창의력은 학문적으로 설명하려면 복잡하지만 사실 단순한 개념이다. 누구나 창의력이 무엇인지 안다. 표현 방식이 다를 뿐 한 번쯤 체험해본 적이 있을 것이다. 창의력은 자극으로 생길 수 있다. 임의로 발생하고 분출하는 것이 아니다. 특정한 관점에서 계획하고 어느 정도 조건화했을 때 생긴다. 창의적인 프로세스는 개인의 인지적 능력을 바탕으로 정해진 패턴에 따라 흐른다. 감정적 감각과 이성적 사고의 상호작용의 결과로 생기는 것이다. 디자이너는 이런 메커니즘을 직관적으로 다루는 법을 알아야 한다.

1926년 영국의 정치학자이자 사회심리학자 그레이엄 월라스Graham Wallas는 창의적 프로세스에 관한 체계적 이론을 정립했다. 이는 1884년 독일의 생

리학자이자 물리학자 헤르만 폰 헬름홀츠Hermann von Helmholtz와 1908년 프랑스의 수학자 앙리 푸앵카레 Henri Poincare의 관찰 연구 결과를 바탕으로 한다. 월라스가 서술한 네 가지 단계는 보편성을 지닌다. 이 단계들은 우리가 정신노동을 할 때 거의 유사한 방식으로 나타나며 오랫동안 통용되어왔다. 기업이 이 원리를 제대로 이해해 개인과 팀 업무를 진행할 수 있다면, 기업의 창의적 잠재력은 현저히 증가할 것이다.

준비 단계Preparartion

첫 번째 단계에서 어떤 과제를 설정할 것인지 생각한다. 문제의 성격을 파악해야 하므로 탐색 단계라고도 하며, 문제에 관한 모든 정보를 수집한다. 다음 단계에서 해결의 실마리가 될 수 있는 지식을 구축한다.

인큐베이션 단계Inkubation

의학에서 인큐베이션은 감염에서 발병할 때까지의 기간인 잠복기를 의미한다. 이 개념은 창의력 단계에서 비유

로 사용한다. 이때 원료로 무엇을 어떻게 할지 의식적으로 정신 활동을 하지 않는다. 일종의 내면 성숙 과정이다. 이 단계에서는 의도적으로 문제를 멀리하고, 때로는 부정하며, 문제와 전혀 관련 없는 주제를 다룬다. 바젤의 예술공예학교Kunstgewerbeschule에서는 아이디어가 떠오르지 않는 학생에게 창문 닦기를 권했다고 한다. 잠시 다른 곳으로 시선을 돌리면 익숙한 사고 패턴에서 벗어나 잠재의식에 여유 공간을 만들 수 있다. 그래서 어떤 사람은 샤워를 하다가, 또 어떤 사람은 걷다가 아이디어가 갑자기 떠오르는 것이다. 물론 이것은 강렬한 첫 번째 단계를 거친 다음에 가능한 일이다.

조명 단계Illumination

불현듯 떠오르는 영감이나 깨달음도 창의적인 발상으로 간주한다. 이럴 때 사람들은 자신이 원하던 해결 방안이 잠재의식에서 불쑥 튀어나온 것처럼 느낀다. 잘 되어간다는 느낌으로 이어지는 통찰력이다. 이 단계에는 직관도 생긴다. 직관은 복잡한 정보를 무의식적으로 처

리하는 능력을 말하는데 옳은 판단을 내리는 경우도 많다. 직관은 감정을 결정하는 단계와 인큐베이션 단계 이전에 떠오른 단계로 나뉜다. 인큐베이션 단계에서 정보는 무의식적으로 처리된다. 잠재의식과 해결 방안이 마주치는 순간 의식이 활성화된다. 중요한 문제가 있을 때 하룻밤 지난 다음 결정하고 싶은 마음이 생기는 것도 이 때문이다. 잠재의식이 반영되지 않고 이성적으로 고민한 뒤 내린 결정보다 직관에 따른 결정이 더 나을 때가 많다는 연구 결과가 있다. 이는 의식 상태보다 잠재의식 상태에서 더 많은 정보를 반영할 수 있다는 사실을 입증한다. 의식 상태에서는 정확하지만 일부 정보만 다루기 때문이다.

검증 단계 Verifikation

때로는 노력 끝에 찾아낸 방법이 문제에 대한 완벽한 해결책이 아닌 경우도 많다. 마지막 단계는 조형 단계 혹은 정교화 단계라고도 하는데, 해결 방안을 체계적으로 정립하고 유용성을 검증한다. 많은 프로젝트에서 이 단

계가 최종 심의에 올라가기 전에 해당하며 아이디어 프레젠테이션과 연결된다. 초기 아이디어일수록 집중 공격과 비판, 의심의 대상이 될 가능성이 높다. 그러므로 구체적인 기능과 실행 가능성을 가늠할 수 있도록 상세히 표현하는 것이 중요하다.

다소 복잡하다고 생각할지 모른다. 하지만 아이디어 개발이 직업인 사람은 이러한 과정이 얼마나 중요한지 피부로 느낀다. 새로운 것을 창조하는 과정에서 살아 있는 패턴이기 때문이다. 그런데 이것이 사회 발전을 위해 중요한 프로세스이자 인식이라는 사실이 제대로 전달되지 않는 이유는 무엇일까?

그룹 작업에서도 자연스럽게 어떤 현상을 떠올리는 창의적 행동을 발전시킬 수 있다. 이른바 공유 사고shared thinking다. 이 행동은 무리 지어 다니는 조류와 어류, 동물에게서도 관찰할 수 있다. 물론 공유 사고를 하는 동안 사람들은 각기 다른 생각을 하고 있는 것처럼 보

인다. 하지만 그룹을 통해 연결되는 집단 지성은 탁월하다. 공동의 지식이 동기화된 행동으로 이어진다. 생존 보장을 위해 필수적인 전략이다. 작은 먹잇감들이 모여 큰 무리를 이루면 공격을 덜 받기 때문이다.

공유 사고란 공동의 이해와 직관에 따라 행동하고 생각하는 것을 말한다. 공유 사고를 배워서 익힐 수 있는지 여부를 알아보는 실험이 있다. 이 실험에서 열두 명을 둥글게 앉혀 놓고 눈을 감은 뒤 1부터 12까지 숫자를 말해보라고 했다. 이때 숫자 사이 간격은 3초였다. 실험 참여자는 돌아가면서 한 번에 하나의 숫자를 큰 소리로 말했다. 어떤 숫자를 말할 것인지는 미리 정해 놓지 않았다. 참여자가 그룹에 속해 숫자를 순서대로 말하는지 확인하는 실험이었다. 몇 번 연습한 뒤 지적 능력을 평가했더니, 자기 차례가 되었을 때 숫자를 말하는 능력이 향상되었다.

디자인팀은 아이디어와 디자인 개발을 위해 서로 비교하며 작업할 수 있다. 프로젝트 초반부에 과제를 공동

으로 이해하고 발전시킨다. 이때 각자 자신이 맡은 과제에 유사한 감각을 갖고 해결 방안을 찾아야 한다. 살펴보기만 하지 말고 다방면으로 질문을 던져본다. 고객의 의도는 무엇인가? 원래 말하려고 한 건 무엇일까? 출발 상황은 어떤가? 새로운 방안으로 어떤 체험을 할 수 있는가? 디테일로 어떤 느낌을 줄 수 있을까? 누가 어떤 과제부터 시작할 것인지 합의하고 독립적으로 혹은 소그룹으로 과제를 처리한다. 중간 결과에 따라 의견을 조율하고, 적어도 이틀 뒤에는 서로 공통된 방법으로 결과를 동기화한다. 이런 과정을 통해 해결 방안을 복잡한 과제 설정으로 발전시킨다. 그리고 과제를 분석해 상관관계를 찾는다. 처음에는 말로 표현하거나 잠재적으로 상상한다. 창의적인 팀 프로세스를 위해서 목적을 지향하는 한편 결과에 열린 태도를 취해야 한다. 모든 참여자는 편견 없이 공동의 목표를 설정할 수 있어야 한다.

　의식적으로 끌어낸 창의적 사고는 기업이 성장하는 잠재력이다. 조직에 불필요한 프로세스가 있거나 성장

으로 이끌 만한 지도자가 없어서 잠재력을 날려버리는 건 아닌가. 아이디어를 끌어내는 다른 방법이 있을까?

앞서 언급한 방식에는 전형적인 수평적 사고가 엿보인다. 사람마다 사용하는 표현이 달라 확산적 사고divergent thinking 혹은 비선형적 사고nonlinear thinking라고도 한다. 구어로는 '반대로 생각하기Querdenken'라고 한다. 수평적 사고의 반대 개념은 수직적 사고, 수렴적 사고, 선형적 사고다. 단계적으로 접근하는 방식을 의미하며 다음과 같은 특성을 지닌다.

1 주어진 정보를 객관적으로 평가하고 선별한다.
 디테일은 분석적 시각이 아닌 직관으로 파악한다.
2 사고를 확장하고 발전시킨다. 중간 결과 성과가
 반드시 좋아야 할 필요는 없다.
3 '예, 아니요'로 결정하는 방식은 피한다. 실행이
 불가능한 방안이라도 문제를 제대로 이해하는
 수단이 될 수 있다.

4 익숙한 사고 패턴을 의심한다. 예를 들어 가장
 가능성이 낮은 해결 방안을 일부러 찾아보자.
5 초기 상황과 조건을 바꿀 수 없다는 생각을 버린다.

수평적 사고의 기술은 그룹이든 개인이든 훈련으로 익
혀, 창의적 프로세스의 범위에서 자극할 수 있다. 디
자이너가 많은 에너지를 일에 쏟아붓는 이유는 개인의
관여도가 내적 동기를 촉진한다는 증거가 아닐까.

 학문적으로 살펴보면 내적 동기와 외적 동기는 다
르다. 재미있고, 흥미가 충족되고, 도전 정신을 자극
받는 일이 있을 때 자신을 위해 무언가 해내려는 노력
이 내적 동기다. 마음에서 우러나서 하는 일은 외적인
보상 체계와는 상관없다. 반면 실적 달성이 주된 목표
라면 이것을 외적 동기라고 한다. 이런 경우, 목표 달
성으로 얻게 될 장점만 취하고 단점은 피한다.

1998년 존 바부토John Barbuto와 리처드 솔Richard Scholl
의 동기 이론 연구에 따르면 내적 동기를 자극하는 요

인은 두 가지이고, 외적 동기를 자극하는 요인은 세 가지다. 먼저 내적 동기를 자극하는 두 가지 요인은 다음과 같다.

내면의 자극Interne Prozessmotivation

자신을 위해 일하는 사람들에게 보이는 특징이 있다. 예를 들어 의뢰받은 작업 외에 별도로 개인 블로그를 만든다. 관리자가 통계 자료를 집중적으로 평가하거나 저자가 위키피디아에 창작한 글을 게시한다. 모두 재미있기 때문에 하는 일이다. 자신이 무엇을 하는지, 이 일로 어떤 이익이 생길지 심각하게 따지지 않는다.

내적 자아상Internes Selbstverständnis

이 그룹에 속하는 사람들에게서 드러나는 특성이 있다. 이들은 내적인 척도를 중시한다. 때로는 이해할 수 없는 이유로 이상적인 관념을 따르고 행동 원칙으로 내면화한다. 또 자신이 인정하는 무언가를 변화시키고, 목표를 높게 잡아 열정을 측정하는 도구로 삼는다.

한편 외적인 동기는 다음 세 가지로 나뉜다.

도구적 동기Instrumentelle Motivation

구체적인 장점이나 외적인 보상을 기대하며 행동하는
경우를 말한다. 도구적 동기를 유발하는 요인은 권력 동
기와 유사하다.

외적 자아상Externes Selbstverständnis

외적 자아상을 구축하려는 일차적 동기는 주어진 역할
과 주변의 기대감이다. 예를 들어 축구팀 주장은 자신에
게 주어진 임무와 역할을 최대한 잘 해내고 싶어 한다.
피아노 연주자나 오케스트라 단원, 기업 문화의 틀에서
행동하는 매니저에게도 이상으로 삼는 이미지가 있다.
모두 소속 동기Zugehörigkeitsmotiv에서 기인한 것이다.

목표의 세계화Internalisierung von Zielen

이 그룹에 속한 사람들은 조직이나 기업의 목표를 자신
과 일체화한다. 직원은 기업의 사명을 실현하고, 인사

책임자는 기업이 이 목표에 달성하는 데 기여하길 원한다. 영업 사원은 영업부가 기업의 핵심 부서라는 확신을 갖고 있기 때문에 매출 신장을 위해 애쓴다. 이 경우에는 소속 동기와 성취 동기Leistungsmotiv가 짝을 이루어 작용한다.

'나는 항상 굶주려 있다I am always hungry.' 디자이너의 자아상을 자극하는 문구다. 내적 동기를 따르는 디자이너는 목적지향적이고, 객관적이며, 긍정적으로 행동한다. 복잡한 상황을 꿰뚫어보고 다양한 관점을 수용할 줄 알아야 선구적인 사상가로 거듭난다. 이런 능력을 갖춘 디자이너가 감당하지 못할 과제가 어디 있겠는가. 사회에서 일어나는 복잡한 문제를 창의적으로 해결하지 못할 이유가 없지 않은가.

사회 발전 과정에서 관찰된 사실이 있다. 교회, 종교, 국가처럼 윤리와 도덕을 책임져야 할 기관에서는 제 기능을 하는 삶의 공간을 창조해야 한다. 안타깝게도

이들은 소임을 다하지 못하고 있다. 새로운 방법이 필요하다. 사회적인 차원에서 어떤 해결 방안을 모색해야 할까? 누가 이 일을 감당할 수 있을까?

이상에 대한 동경

**혹은 디자인을 통해
모든 것이 변화될 수 있는 이유**

디자인과
이상

무의 상상력

디자인은 끊임없이 하나의 이상을 찾으려 애쓰는 행위다. 디자인의 초점은 콘텐츠에 담긴 이상이나 이데올로기가 아니라 기능적이고, 유용성을 추구하는, 미학적 아이디어다. 현대 사회가 해결해야 할 과제의 범위가 넓다. 만약 디자인이 그 과제를 맡는다면, 디자인은 우리 삶의 영역을 의미 있게 구성하는 유용한 잠재력이 될 것이다. 디자인은 이데올로기에 사로잡혀도 안 되고 정치적이거나 종교적으로 이용되어서도 안 된다. 인도주의적인 이상을 실천할 수 있는 기준이나 자유, 관용, 평등한 대우, 지속성에서 의미를 찾아야 한다. 그렇게 도출된 수많은 답변에서 이상적인 해결 방안을 찾을 수 있다. 이를 민주주의적 디자인이라는 관점에서 해석하면 참여자가 다양한 만큼 여러 답변이 나올 수 있고, 더 나은 결과를 가져온다는 의미다. 여기에서 더 나은 방안이란, 경제 성장 메커니즘에서 주장하듯 반드시 경제적인 성과가 있어야 한다는 의미가 아니다. 요즘 젊은 학자들은 경제의 어떤 면을 추구하는가? 이상적인 해결 방안에는 어떤 내용을 담아야 하는가? 어느 영역에서 이 역할을 담당해야 하는가?

디자이너마다 조형 과제에 접근하는 방식이 있다. 이것은 하나의 이상을 찾는 방식과 일치하며, 두 가지 관점으로 나뉜다.

1 측정과 실행이 가능한 구체적인 기준
2 목표로 삼는 이상적인 감각

디자이너는 어떤 문제를 감정적이거나 합리적으로 평가하며 해결 방안을 찾는다. 이상적인 감각은 그 형식과 내용이 균형을 이룰 때 생긴다. 막연하게 들릴지 모르지만 이 감각은 디자이너에게 중요한 기준이다. 그리고 결국 '창작의 끝은 어디인가?'라는 질문으로 이어진다. 예술가라면 작업할 때 늘 이 질문을 떠올린다. 하지만 디자이너가 모범으로 삼을 만한 구체적인 기준을 찾기가 어렵다. 이상적으로 평가하는 해결 방안이 언제나 나은 것은 아니다. 물론 과제를 설정하며 관찰하는 지각의 깊이는 또 다른 문제다. 지각의 깊이는 통합적 시각을 통해 확장된다. 더 높은 위치에서 내려다

보는 것이나 마찬가지다. 독일의 철학자이자 미학자인 테오도어 아도르노Theodor Adorno는 "우리는 가끔 어디로 가는지 모르는 상태에서 무언가를 창조해야 한다."고 말했다. 창작자는 직관을 따르는 동시에 어드밴스드 디자인과 연계해 실체화된 결과물을 만들고 의미를 채워간다.

확장된 사회적 맥락에서 보는 관점도 있다. 바로 디자인 싱킹이다. 디자인 싱킹은 애자일 방법론agile method• 을 기반으로 아이디어를 찾는 방법으로, 복잡한 과제 설정 문제를 해결할 이상적인 방법으로 제시되었다. 디자인 싱킹은 글로벌 디자인 이노베이션 기업 아이데

• 1990년대 등장한 소프트웨어 개발 방식으로, 최근 기업들이 경영 방식으로 채택하며 주목받았다. 빈틈없이 계획한 뒤 실행하거나 미완성 제품을 배제하기보다 시행착오를 통한 발전을 지향하는 방법론이다.

오IDEO의 창립자 데이비드 켈리David Kelly가 개발했으며, SAP Systems, Applications and Products in data processing 공동 창립자 하소 플라트너Hasso Plattner의 지원을 받았다. 디자인 싱킹은 HPI 디자인연구소가 설립하고 미국 스탠퍼드대학교와 독일 포츠담대학교에서 운영하는 디자인 스쿨d.school의 수강 과목이기도 하다.

디자인 싱킹의 특징은 세 가지다.

1 다양한 분야의 참여자로 팀을 구성한다.
2 분위기에 어울리는 가구를 갖춘
 열린 공간에서 워크숍을 한다.
3 접근 방식은 디자인 싱킹 원칙과 일치한다.

문제 해결에 활용하는 애자일 방법론은 두 가지다. 앞서 언급한 디자인 싱킹과 하이브리드 싱킹hybrid thinking으로, 하이브리드 싱킹을 할 때는 다양한 분야에서 모인 팀원들보다 학제 간 사고가 가능한 개인이 필요

하다. 디자인 싱킹과 하이브리드 싱킹은 디자인 작업 프로세스에서 일상적으로 통용되는 사고법이다. 따라서 기업에게는 혁신적이겠지만 디자이너들에게는 전혀 새롭지 않다. 디자이너는 모든 가능성을 열어 놓은 상태에서 자유롭게 교류하며 다양한 관점으로 한 가지 주제에 대해 논의하는 문화에 익숙하기 때문이다. 디자인 싱킹은 다른 관점에서 이해하는 능력을 키우기에 좋은 사례다. 디자인 개발 현장에서 편견 없이 객관적인 해결 방안을 발전시켜 나가야 한다는 얘기다. 과제 설정 초기 단계에서 디자인 품질에 영향을 주거나 이상화시킬 수 있는 사항을 제시하는 것이다. 이것은 큰 도전이자 자극이 될 수 있다.

의뢰인은 중장기적으로 생각해야 미래에 대비할 수 있다. 모든 제품과 서비스를 다각도로 살피면서 과제를 설정하고 풀어가는데, 그 과정에서 사회 환경을 지속적으로 반영해야 한다. 따라서 넓은 의미의 윤리 기준을 규정해야 한다. 먼저 정치 기관은 그 기준을 마련하고 발전시켜야 할 것이다. 사회는 간접적으로 원

칙을 준수하고, 수요와 공급을 통해 시장의 원칙으로 정착되도록 애써야 한다.

전기이동성과 에너지 변혁이 이미 시작되었다. 정책적 합의점을 찾으려 하지만 로비의 영향력에서 벗어나지 못하고 있다. 이런 상황에서 목표를 수립하고 달성하기란 어렵다. 정책을 권력의 문제로 접근해서는 안된다. 모든 참여자가 확신을 갖고 함께 나눌 수 있는 이상적인 관념이 필요하다. 에너지 변혁이 시장에 미칠 파급 효과가 막대한 지금, 막연한 기대감만 있을 뿐 아무런 원칙도 마련되지 않은 채 시간만 흐르고 있다.

기업에서는 '통합 보고Intergrated Reporting'라는 이름으로 기업 전체에 대한 관찰이 이루어진다. 국제통합보고위원회IIRC, International Integrated Reporting Council가 국제적 차원의 발의를 추진하면, 주식회사는 지분소유주와 투자자에 관한 정보를 의무적으로 보고한다. 국제통합보고위원회는 이 보고 시스템을 통해 경제 사정을 파악하는 한편, 통합 관찰 표준 개발을 계획하고 있다.

제품이 환경 전체에 미치는 영향, 즉 '환경총량'은 생애 주기 분석 방법으로 조사한다. 여기에 소비된 천연 자원과 에너지, 생산되거나 재활용된 비용, 사회 비용도 반영된다. 하지만 이러한 데이터를 통합적으로 파악하거나 소통할 수 있는 제품은 어디에도 없다. 그렇다면 현실을 받아들일 것인가? 기존의 관점을 고수할 것인가? 이 질문은 결국 의식의 문제다. 2050년 세계 인구는 100억 명에 이를 것으로 전망된다. 이 인구를 수용할 음식과 건강, 노동, 이동성 인프라를 갖추고 살아가려면 어떻게 해야 할까? 파격적이지는 않더라도 '확장된' 결정 기준이 필요하지 않을까. 어드밴스드 디자인에서도 이런 면이 충족된다면 근본적인 변화가 생길 것이다. 디자인은 사회에서 어떤 역할을 맡을 것인가? 사회는 디자이너를 신뢰하고 그 역할을 줄 것인가? 디자이너는 이 역할을 감당할 준비가 되어 있는가?

디자인과
변화

불편함을 극복하다

우리 사회와 세계의 문명 조직처럼 디자인도 변혁 중이다. 새롭게 알게 된 사실은 아니지만 거듭 강조할 수밖에 없는 것이 현실이다. 삶을 이루는 많은 것이 이런 변혁과 연관되어 있기 때문이다. 우리는 기술을 완벽하게 이해할 수 없는 세상을 살고 있지만, 설명할 수 없는 기술을 활용하고 결정을 내린다. 설령 그 결과가 긍정적이지 않더라도 말이다. 디자인은 미래를 예측한다. 그러나 고유한 프로세스가 있을 때는 변혁을 거부한다. 비전이 결핍되어 있는 탓일까, 아니면 디자인 학교의 분열과 대학 행정의 관료주의 때문에 타성에 젖은 것일까. 변혁의 원동력은 어디에 있을까?

우리는 포스트모더니즘 시대에 살고 있다. 언제부터 이 시기로 접어들었는지 명확한 시대적 구분은 없지만 여러 문화가 연결된 특성을 보인다. 이러한 시대감은 예술계나 문학계 그룹에서 나타나다가 점진적으로 다른 사회 영역에 정착하면서 한 시대를 구분 짓는 사상이 되었다.

포스트모더니즘은 1970년대 프랑스의 철학자 장 프랑수아 리오타르Jean-François Lyotard의 글을 통해 알려진 정신문화 운동이다. 포스트모더니즘의 사상적 핵심은 다원주의로 모더니즘의 합리주의와 기능주의에서 탈피하는 것이 목표다. 포스트모더니즘의 기조는 고유한 양식, 삶의 형태와 의미, 방향성, 문화를 인정하는 태도다. 따라서 한때 전체주의 성향을 띠던 모더니즘이 외치던 진리는 더 이상 진실이 아니다. 오늘날 절대적이고 유일한 가치란 거의 없다. 각자의 라이프스타일과 표현 방식이 있을 뿐이다. 리오타르는 메타서사Metaerzählungen• 마지막에 이런 문장을 남겼다. "이제 포괄적인 서사는 없다. 한때 합리화된 세상에서

계몽주의가, 역사에서 정신으로의 복귀에서 이상주의가, 인류 해방에서 마르크시즘이 탄생했던 것처럼, 모든 노력을 하나로 엮고 동일한 목표에 초점을 맞추던 시대는 지났다. 포스트모더니즘은 모든 것이 멈추는 곳에서 시작한다."

우리는 매일 획일화를 체험한다. 기술이 가속화되고 글로벌 브랜드가 지배하는 사회 분위기는 문화 정체성을 말살시키는 요인으로 작용한다. 하지만 그 가운데 문화 다원주의도 스며들어 있다. 다원주의는 이와 정반대 방향으로 발전하며 국가나 틈새 시장, 즉 니치 마켓Niche Market에서 생존한다. 이런 모순적인 현상은

• 거대담론. 철학자 리오타르는 인간의 역사와 사회를 총체적으로 설명하는 이론이나 이념을 '메타서사'라 부르며 이에 관한 신뢰가 깨졌다고 선언한다. 대표적인 메타서사로는 종교, 과학, 계몽주의, 헤겔주의, 마르크스주의 등이 있다.

정치 영역에서도 관찰할 수 있다. 국가 경계를 넘어 문화 정체성이 결합되고, 유럽연합을 통해 국가의 독점화와 획일화에 저항하는 움직임이 나타나는 것이다. 수많은 개인이 자신과 같은 생각을 가진 누군가를 통해 존재를 확인받고 싶어 한다. 개인주의의 욕망을 따르면서도 친화적인 관계를 그리워한다. 이는 아마 포스트모더니즘의 특징일 것이다. 디지털과 인터넷 덕분에 공통분모를 가진 사람들이 대화를 나눌 수 있다. 서로를 이어주는 생각, 공유하는 관심사, 동일한 체험만으로도 충분히 친구가 될 수 있다. 소셜 미디어는 이와 같은 현상을 기반으로 발전했다.

결국 디지털화로 인간관계가 가상화되는 건 아닐까? 현실 세계에서 친구가 부족한 것일까? 새로운 정체성이 나타나지 않을까? 지난 수천 년 동안 관계를 지배하고 개인을 결속시켜왔던 것은 사회문화적 소속감이었다. 그런데 완전히 새로운 방식으로 정체성을 뒷받침하는 관계가 형성되었다. 만일 이런 것들로 공동체 의식과 결속력이 더 강화된다면 어떻게 될까? 기

존 모델의 의미가 퇴색하거나 새로운 정체성 클러스터가 기존의 것을 완전히 대체하게 되지 않을까?

포스트모더니즘의 다원주의의 주요 특징은 독단적인 신념과 학설에서 탈피하는 현상이다. 프랑스의 미디어 이론가 장 보드리야르Jean Baudrillard는 "정보화 사회에서 현실은 정보를 통해 탄생하는 반면, 정보를 시각화하는 것은 디자인"이라고 했다. 포스트모더니즘 사상은 디자인을 통해 실현된다. 다원주의적 다양성은 먼저 시각적으로 차별화된 개별적인 구문Syntax을 따르기 때문이다. 그러니까 디자인은 포스트모더니즘 덕분에 새로운 양자 도약quantum leap*을 한 셈이다.

디자인이 미학적, 기능적, 경제적, 환경적 욕구 사이에서 중재자 역할에 익숙해진다면 디자인과 디자이

* 대약진, 대도약을 뜻하는 용어. 혁신적인 경영으로 기존 환경의 틀을 깨고 도약하는 기업을 비유할 때 쓰인다.

너는 사회적으로 한층 더 강한 추진력을 갖게 될 것이다. 그만큼 디자인이 짊어지고 가야 할 책임감이 커지고, 앞으로 우리가 생활하는 세계를 어떻게 구성할 것인가 하는 질문에 직면하게 될 것이다. 멤피스 그룹이 유행을 선도하던 시절처럼 디자이너가 형상과 색채에 골몰하던 시대는 지났다. 현시대 디자인은 메타 주제를 다루고, 테두리를 강화하며, 그 안에서 포스트모더니즘의 다원주의를 발전시키는 데 주력하고 있다.

한편 독일의 미학자 볼프강 벨슈Wolfgang Welsch는 자신의 책 『미학적 사고Ästhetisches Denken』에서 보드리야르에게 필적할 만한 논리를 펼쳤다. 벨슈는 디자인을 우리 시대의 두 가지 핵심 과제가 만나는 지점이라고 보았다. "나는 우리의 현재와 다가올 미래가 두 가지 흐름으로 압축될 것이라고 생각한다. 하나는 포스트모더니즘이고, 다른 하나는 환경의 도전이다. 앞으로 나는 디자인이 이 두 흐름의 접점이 될 수 있을 것이라 생각한다." 그는 자신의 견해를 어드밴스드 디자인이라는

개념을 아우를 수 있는 논제로 발전시켰고, 디자인이 우리 시대의 핵심 질문이자 과제라고 보았다. "환경의 도전으로 우리가 생활하는 모든 세계를 재편하게 되었다. 재편 범위는 경제와 정치적 문제에서 드러나는 개인의 세계를 아우른다. 이런 맥락에서 어드밴스드 디자인은 경제와 세계의 관계, 자연에 대한 개인의 태도를 다르게 조형한다는 데 의의가 있다.

지금은 어드밴스드 디자인이 표방하는 사상을 따를 시기다. 우리가 사는 세상을 조형하면서 이 사상이 긍정적인 영향을 끼칠 수 있는 가능성을 찾아야 한다. 변하려는 의지와 용기가 부족한가? 변화를 일으킬 수 있는 상상력이 결핍된 상태는 아닌가? 디자인은 어드밴스드 디자인 개념을 바탕으로 하되 전문가의 주제에서 메타 주제로 방향을 전환해야 한다. 디자인에 대한 대중의 인식은 피상적으로 머물러 있다. 이제 이러한 편견에서 벗어나야 한다. 디자인 교육을 위해 기존의 틀을 깨는 완전히 새로운 관점이 필요하다.

앞으로 디자인은 단순히 프로세스나 자원, 정보,

네트워크의 조형뿐 아니라 사회에 미칠 영향까지 고려하고 책임져야 한다. 디자이너는 디자인을 마케팅 수단으로 전락시키는 역할에서 벗어나 사회가 원하고 인정하는 윤리적 기준에 따라 서비스를 제공해야 한다. 디자이너로서 우리는 기업과 조직에서 원하는 가치를 높일 수 있도록 전문 지식으로 무장해야 한다. 기업과 조직은 통합적인 디자인 프로세스를 허용하고 제품과 서비스, 프로세스, 자원 수요, 고유한 서술 방식에 대한 규정을 마련해 이를 행동으로 실천해야 한다. 또한 국제 협력과 지속 가능한 발전을 위해 UN United Nations이 마련한 행동 협약인 글로벌 콤팩트UN Global Compact처럼 정해진 기준에 따라 행동하는 자발적인 협약이 제시되어야 한다.

시대가 변해도 디자인은 여전히 서비스다. 이런 변혁 프로세스가 진척되는 동안 디자인은 공동 논의를 통해 우리 사회에 문화적인 기반을 공고히 하고 책임감 있는 해결 방안을 제시할 필요가 있다. 한편으로는 수요와 공급이라는 시장 메커니즘이, 다른 한편으로

는 민주적 방법인 '좋아요'가 디자인의 추진력을 결정 짓는 요소가 될 것이다. 이제 디자이너는 과거와는 다른 역할을 감당해야 한다. 사회에 규범이 존재하듯 디자이너에게도 이러한 사고를 실천할 수 있는 행동 지침이 필요하다. 그렇다면 지침에 어떤 내용이 담겨 있어야 하는가?

코덱스 디자인

혹은 미래의 미래

디자인과
윤리

코덱스 디자인

사고하려면 아이디어가, 행동하려면 기준이 필요하다. 사람들은 정직하고 신뢰할 수 있는 디자인을 받아들인다. 디자인은 사회적 책임을 갖고 우리가 생활하는 세계를 조형하는 행위다. 따라서 사람들이 보편적으로 인정하는 이상을 추구해야 한다. 그 이상의 본질을 파악하고 지속적으로 이끌어가는 것이 본래 디자이너의 역할이다. 그런데 이제 그렇게 할 수 없는 시대가 되었다. 새로운 길을 가려면 아직 갈 길이 멀지만, 디자인이 문제 해결의 열쇠가 될 수 있다. 디자인은 새로운 사고, 새로운 제품, 새로운 커뮤니케이션 수단, 새로운 해결 방안을 사회적이고 합법적이며, 또 윤리적인 기준에 따라 발전시키고 실현할 수 있다. 디자인의 목표는 삶을 안정적으로 만드는 것이다. 이런 목표를 포괄적인 방안으로 발전시킬 수 있을까?

이제 우리가 생활하는 세계를 조형하는 행위에도 윤리 기준이 필요하다. 이 문제를 결코 간과해서는 안 된다. 윤리는 아리스토텔레스가 주창한 개념이다. 윤리학은 철학의 한 영역으로 간주되었고, 윤리 기준은 현실에서 바른 행동을 제시했다. 목표를 정해 놓았다는 점에서 실용적인 학문이라고도 할 수 있다. 윤리학은 윤리가 바르게 행동하고 판단하는 원칙의 근거라는 관점에서 시작한다. 그리고 학습된 양심에 따른 실질적인 판단력과 행위 과제를 통해 구체적인 사례에 적용된다. 아리스토텔레스는 이것을 의사와 조타수의 행동 유형에 비유했다. 의사와 조타수는 각각의 상황에 적용할 수 있는 이론적 지식을 갖추고 있다. 그러나 윤리적으로 판단하려면 이론적 지식보다 실천적 지식이 더 중요하다고 말한다.

인류의 목표는 지속 가능한 삶이다. 그렇다면 삶을 어떻게 구성해야 할까? 이는 21세기를 살아가는 우리의 화두다. 미래를 암울하게만 보지 말자. 우리는 진보하는 세상과 인구통계학적 발전 추이를 분석함으로써

사람들이 새로운 세상에 잘 적응하며 살아갈 수 있도록 근본적인 기준을 마련해야 한다. 디자인은 책임 의식과 실천력을 담아내야 한다. 특히 디자인을 주도하는 인물은 다양한 요구 사항을 통합하는 전문성을 갖추고 있어야 한다. 그런 만큼 항상 발전의 선두에 서 있다.

사회적으로 그 정당성과 의미를 인정받지 못하는 윤리 원칙은 쓸모없다. 우리가 생활하는 세계를 조형하는 행위에도 메타적 차원에서 인정받을 수 있는 가치 규준Wertekanon이 필요하다. 그리고 디자이너의 과제 설정에 필요한 파라미터보다 더 많은 역할을 할 수 있어야 한다. 우리는 법과 문화, 종교를 바탕으로 정한 규범에 따른다. 그러나 경험상 가치 규준만으로는 현시대가 직면한 다각적인 차원의 문제에 대한 답을 찾을 수 없다. 정치 기관의 힘만으로 광범위한 영역에 걸친 문제에 관한 원칙을 제정하기 어렵기 때문이다. 따라서 사회와 참여자들의 의지를 모아야 한다.

여기서 중요한 것은 전체의 소리를 반영하는 일이다. 공동 합의로 세운 구체적인 기준이 필요하다. 사회

는 디자인에 새로운 역할을 부여해야 한다. 의사가 의학적 차원에서 사람들의 건강을 돌볼 책임이 있다면, 디자이너는 새로운 제품과 서비스, 커뮤니케이션을 개발할 때 윤리 원칙을 준수해야 할 책임이 있다. 한마디로 디자인 가치 규범은 의사의 '히포크라테스 선서'인 셈이다. 이는 디자이너에게 사회에서 원하는 자격과 책임 의식을 심어준다.

앞으로는 통합적인 시각과 풍부한 경험 그리고 윤리적인 측면을 대변하는 디자이너 없이 성장할 수 없다. 디자이너가 진보의 대열에 참여한다면 부가가치가 상승할 것이다. 디자이너는 창의성과 인지적 능력을 통해 까다로운 과제를 해결하는 법을 이해하고 있을 뿐만 아니라 객관적으로 이상을 바라보고 행동하기 때문이다. 이 방법은 많은 것을 변화시킬 수 있다. 사람들의 직업관이 변하고, 대학의 커리큘럼이 바뀌고, 새로운 전문 지식을 전달하는 장이 형성될 것이다. 완전히 새롭게 재단된 영역이 탄생할지도 모른다. 기존에 수행하던 역할이 달라지는 지금, 디자이너는 생계를 유지할 수

있는 경제적, 사회적 환경을 스스로 찾아야 한다. 이를 위해 사회가 인정하는 기준을 수용하고, 그 기준을 고려해 현장에서 자신의 역할을 실천해야 할 것이다. 디자이너는 광범위한 영역을 아우르며 이해의 폭을 넓히기 위해 '디자인 싱킹'을 새로운 사고 방식이자 행동 원칙으로 발전시켜야 한다. 정해진 윤리 기준에 따라 행동하는 디자이너에게는 성공이 따를 것이다. 시장은 정치적 방향 설정 외에도 수요와 공급을 통해 이러한 사회문화적, 소비 지배 구조를 규제하는 요인이 되어야 한다.

실용적이고 현실적인 디자인에 대한 윤리를 제시하는 규준, 즉 코덱스 디자인Codex Design에 일곱 가지 요인이 반영되어야 한다. 우리는 이 안에서 다양한 사회적 욕구를 재발견할 수 있다.

인간적 요인 | 감각과 인간공학에 따른 욕구

디자인에는 인간이 직간접적으로 이용된다. 이런 측면에서 디자인, 즉 이미 만들어진 것은 대부분 인간적인 척도와 감각에 초점을 맞추고 있다.

상호작용 요인 | 그룹 안에서 상호작용할 때의 욕구

인간이 그룹을 이룰 때 제품과 서비스는 어떻게 작용하는가? 그룹에서 이것을 공유할 수 있을까? 사람들은 인간관계를 어떻게 맺는가? 제품, 서비스, 시설을 공용하는 문화는 디자인에 관한 요구의 새로운 관점이다. 필요성은 사회와 환경을 관찰함으로써 생긴다.

디자인 요인 | 까다로운 미학적 실천에 대한 욕구

어떤 재료, 어떤 색깔, 어떤 타이포그래피, 어떤 미학을 실천할 것인가? 시각적 미학은 문화적 관점에서 디자인이 발전하기 위한 기본적인 요구이자 전제 조건이다.

내용적 요인 | 진정성, 독창성, 본질에 대한 욕구

개인과 사회가 중심이다. 내용과 형태의 상관관계, 내용이 없으면 의미도 없다. 디자인이 없으면 지각도 없다.

경제적 요인 | 시장을 통해 필요한 제품과
서비스를 공급하고 경제적 이득을 누리려는 욕구

제 기능을 발휘하는 경제적 시장 없이는 사회적으로 지켜야 할 의무와 누려야 할 행복 공동체의 번영도 존재하지 않는다.

환경적 요인 | 환경에 대한 욕구

자원, 에너지 수요, 리사이클링은 공간에서의 문제다. 어떻게 하면 제품의 생태발자국Ecological Footprint•을 통합적으로 평가하고, 미래에 화석 원료를 사용하지 않고 재생 에너지로만 제품을 생산할 수 있을까? 어떻게 하면 재생 가능한 자원으로만 생산할 수 있을까? 합리적인 환경 의식 없이는 아무것도 할 수 없다.

이 해결 방안에 세계의 문화적 측면이 담겨 있는가? 의료 서비스처럼 사회에서 직접 제품을 공급할 수 있을까? 모든 사람에게 유용한 제품을 만들 수 있을까? 분쟁을 피할 수 있는 방법은 무엇일까? 어떻게 사회 평화를 유지할 수 있을까?

아리스토텔레스는 "윤리는 행동 지침이다. 윤리적 잣대는 인간이 바르게 행동할 수 있는 기준"이라고 했다. 행동 지침에 대한 책임은 사회가 책임 의식이 있고, 의뢰인이 준수하며, 참여자가 실천하는 데 있다. 우리는 '사회적 올바름'이라는 윤리로부터 빗장을 걸어놓을 수 없다. 결국 디자이너에게도 행동 지침이 필요하다.

* 인간이 소비하는 자원의 양을 그 자원의 생산에 필요한 땅 면적으로 환산한 것으로 '생태면적'을 의미한다.

디자인과
미래

한발 앞서 내다보는 법

미래는 전쟁터와 같다. 이 전쟁에 수많은 행위자와 메커니즘이 연결되어 있다. 어드밴스드 디자인과 코덱스 디자인 실행 과정의 목표는 사회에서 활동하는 모든 그룹의 의식을 변화시키는 데 있다. 우리 사회에 코덱스 디자인을 정착시키려면 다음과 같은 단계를 실행해야 한다.

1단계 | 코덱스 디자인과 교육 프로그램 개발(커리큘럼)

전문 교육 어드밴스드 디자인 개념의 코덱스 디자인과 커리큘럼을 도입한 기관을 설립한다. 또 코덱스 디자인 개발자의 취지에 따른 커리큘럼을 구성한다.

디자인 업계 코덱스 디자인 원칙에 따라 국립 디자인 연합을 설립해 타 국가 및 타 지역으로 확산시킨다.

기업 코덱스 디자인을 적용하는 작업에 관심 있는 기업과 기관의 토론이 필요하다.

담화 디자이너와 디자인 연합, 미디어, 업계 종사자 등 전문 영역 차원에서 논의한다.

2단계 | 코덱스 디자인과 어드밴스드 디자인 개념 실천

전문 교육 코덱스 디자인과 어드밴스드 디자인 개념 원칙을 모든 디자인 커리큘럼에서 커뮤니케이션, 경제학, 마케팅, 경영학 등 관련 영역으로 확산한다.

디자인 업계 디자인 경진대회를 개최해 코덱스 디자인과 어드밴스드 디자인 개념을 적용했는지 여부를 평가한다. 이로써 디자인 연합의 국제화를 이룬다.

기업 코덱스 디자인을 적용하길 원하는 기업을 위해 기본적인 틀과 구체적인 기준을 정의한다.

담화 디자인 관련 단체와 정치적인 차원의 의견을 형성한다. 이를 여러 기관과 비정부기구 NGO, 관심 있는 대중과의 논의로 확대한다.

3단계 │ 전문가 영역의 코덱스 디자인과
어드밴스드 디자인 개념 확립 및 보급

전문 교육　대학과 기관에서 코덱스 디자인과 어드밴스드 디자인 개념을 지속적으로 개발한다. 유치부와 초등 과정에서부터 창의력을 기르고, 아이디어를 생성하고, 지각에 대한 기본 지식을 전달하는 교육을 시작한다.

기업　프레임워크를 통해 점진적으로 실행하고, 참조할 수 있는 지표를 정의한다. 또한 기업에서 전략을 세울 때 코덱스 디자인을 실천했는지, 경제적 목표를 설정했는지, 장기 전략의 가능성이 있는지 등을 파악하고 실행 파라미터를 도입해 코덱스 디자인을 적용한다.

담화　창의력과 디자인 등 우리가 생활하는 세계의 조형을 새롭게 이해할 수 있도록 대중에게 관련 지식을 보급하고 대담화한다.

이상은 어드밴스드 디자인 개념으로 코덱스 디자인을 실현하기 위한 실행 단계를 간략히 정리한 것이다. 이 세 가지 단계는 경제와 문화 구조에서 윤리적 행위 규준을 실천하고, 사회의 발전 방향을 고민하는 계기가 될 것이다. 디지털 인구는 어느 방향으로 이동하며, 우리는 이것을 어떻게 이해해야 하는가? 디자인은 앞으로 어떤 존재로 남을 것인가? 다가올 미래에 디자인이라는 단어가 남아 있을까? 모든 디자인 영역을 아우르는 새로운 개념이 나타날까? 디자인과 사회 사이에는 어떤 논의가 더 이루어져야 할까? 그 합의를 방해하는 요인을 어떻게 처리해야 할까?

마치며

이 책 『디자인의 가치』는 디자이너의 활동 무대를 넓히기 위해 쓴 것이 아니다. 책을 통해 문제의식을 제기하려는 의도에서다. 사회 그룹과 여론 형성자들이 삶의 토대를 파괴하는 것이 아니라 유지하고자 노력한다면, 정치 혹은 이념과 거리를 두고 변화에 대한 의지를 표현한다면, 대중의 지지와 사회의 인정을 받을 수 있지 않을까. 이 질문이 바로 우리가 나아갈 길이다.

이 책은 성찰이다. 디자인이 무엇이고, 디자이너가 앞으로 어떤 역할을 감당해야 하는지 생각해볼 계기를 마련할 것이다. 더불어 다양한 가능성을 제시할 것이다.

이 책은 변론이다. 디자이너가 사회 일원으로서 책임의식을 갖고 일할 때, 디자인은 가치를 창출하고 그것을 유지할 수 있는 잠재력이 생긴다. 디자이너는 이 잠재력을 키우는 데 기여하고, 기업에 알리고자 한다. 디자인은 제품과 서비스를 변화시키고 시장에 이익을 가져온다. 특히 코덱스 디자인에는 경제적인 잠재력이 넘친다.

이 책은 새로운 시작이다. 그동안 디자인을 바라보던 피상적인 시각에도 변화가 필요하다. 디자인은 윤리적 행동 규준, 즉 코덱스 디자인에 따라 개발되어야 한다. 그 종착점은 디자인에 대한 새로운 이해다.

참고문헌

JEAN BAUDRILLARD
Die konsumgesellschaft: Ihre Mythen, ihre Strukturen
(Konsumsoziologie und Massenkultur)
Springer-Verlag, Heidelberg 2014.

ALEXANDER GOTTLIEB BAUMGARTEN
Ästhetik, Felix Meiner Verlag, Hamburg 2009.

GUSTAV THEODOR FECHNER
Vorschule der Ästhetik TREDITION CLASSICS,
Verlag tradition, Hamburg 2012.

JOY PAUL GUILFORD
Intelligence, Creativity and Their Educational Implications,
Edits Pub 1968.

DANIELA KLOOCK, ANGELA SPAHR
Medientheorien, Wilhelm Fink Verlag, München,
2.Auflage 2000.

JOACHIM KOBUSS, MICHAEL HARDT
Erfolgreich als Designer – Designzukunft denken und gestalten,
Birkhäuser, Basel 2012.

JEAN-FRANÇOIS LYOTARD (AUTOR)
Das Postmoderne Wissen Ein Bericht, von Peter Engelmann
(Herausgeber), Passagen Verlag, Wien 2012.

FLORIAN PFEFFER

*To Do: Die neue Rolle der Gestaltung in einer veränderten Welt,
Verlag Hermann Schmidt, Maniz 2014.*

STEFAN PONSOLD

*Design Thinking – Eine neue Methode, im Innovationsprozess,
GRIN Verlag, München 2011.*

JOSEPH A. SCHUMPETER

*Kapitalismus, Sozialismus und Demokratie, A.Francke Verlag,
Stuttgart 2005.*

ERNST TUGENDHAT

Problem der Ethik, Philipp Reclam jun., Stuttgart 1984.

JOHN A. WALKER

*Designgeschichte – Perspektiven einer wissenschaftlichen Disziplin,
scaneg Verlag, München 2005.*

PAUL WATZLAWICK, JANET H.BEAVIN, DON D. JACKSON

*Menschliche Kommunikation – Formen, Störungen, Paradoxien,
Verlag Hans Huber, Bern, 12.Auflage 2010.*

WOLFGANG WELSCH

*Ästhetisches Denken, Philipp Reclam jun.,
Stuttgart, 7. Auflage 2010.*

감사의 말

이 책을 끝냈다는 사실에 행복하다. 지난 2년 동안 집필하면서 디자인의 실체와 특성, 시대가 요구하는 것이 무엇인지 끊임없이 의심했다. 덕분에 포기하지 않고 완주할 수 있었다. 이상을 믿어야 한다고 말하고, 헌신적인 사랑을 주며, 스스로 진로를 선택할 수 있는 자유를 준 부모님은 나의 인내심과 끈기의 원동력이다. 이보다 더 소중한 것은 없을 것이다. 어머니, 아버지께 진심으로 감사한다. 그리고 이 책이 탄생하기까지 물심양면으로 도와준 조력자들이 있다. 열정적인 출판인 카린Karin과 베트람Bertram이 없었다면 이 책도 없었을 것이다. 감사의 인사를 전한다. 자료 수집과 교정 작업을 맡아준 엘케 헤이Elke Hey, 큰형처럼 든든한 힘이 된 귄터 프리드리히Günter Fidrich에게도 감사한 마음 전한다. 특히 이 책을 위해 많은 시간과 애정을 쏟은 베로니카 킨츨리Veronika Kinczli에게 감사한다.